PERSPECTIVE
DRAWING HANDBOOK

透視入門聖經

透視懂了，怎麼畫都好看！
從基礎概念、視角布局到光影明暗，全方位掌握透視原理的 14 堂視覺訓練課

Joseph D'Amelio

約瑟夫・達梅利奧————著

約瑟夫・達梅利奧（Joseph D'Amelio）、桑弗・荷豪瑟（Sanford Hohauser）————繪圖

高霈芬————譯

CONTENTS

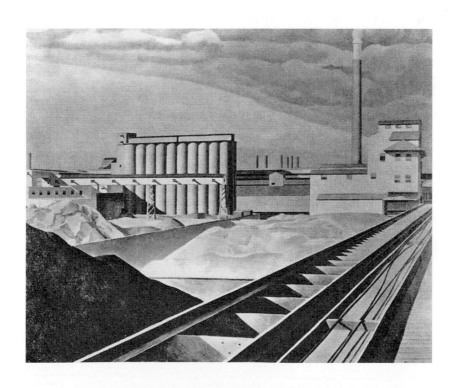

前言
INTRODUCTION

透視對了，畫面自然栩栩如生

具象繪圖的學生和專業人士都必須了解透視。很多領域都會運用到透視，包括：繪圖、室內設計、建築、工業設計、工程設計、劇場設計，甚至是純藝術。上述領域運用透視的目的各有不同，需要遵守透視的嚴謹程度也不盡相同，但是這些領域的藝術家都必須具備基本透視原則的知識與經驗。本書提供的就是基本透視的概念。

針對會用到機械透視（mechanical perspective，使用丁字尺和三角板）的人，書中內容會解釋機械透視的相關理論並提供實例。

針對會用到手繪透視（freehand perspective）的人，本書提供透視所有重要原則、概念和「捷徑」，對繪畫和寫生素描很有幫助。

對於經驗豐富的藝術家和繪圖師，本書也是很好的參考書，因為時間一久，某些技巧和原則就會被淡忘。製圖員在面對一大堆機械透視原則時，也可以利用本書複習最基本的透視規則與觀念。

我們不要你死背透視規則，因為死背會忘，而且你的記憶可能會有誤。原則應該是要一步一步建立起來的，也必須闡釋原則的來源、價值、應用，有時還需要一些證據佐證。我們希望這樣的呈現方式可以讓透視概念變得鮮活，讓讀者有更清楚、更深入的了解。

不過我們也必須強調，對初學者來說，如果沒有親自動手實作，這些原則意義不大。也就是說，你必須不斷在生活中觀察透視，更重要的是，還需要持續把觀察到的各種透視畫下來。這就像是游泳、打高爾夫球或彈鋼琴，只有認真練習才達到熟練。

透過練習，就可以熟練以下知識：一、景觀和物體的實際形狀與結構。二、從不同的角度，在不同的光源下觀看這些物體和景觀，會有怎樣的改變。其實透視繪圖就是畫下物體呈現出來的樣貌，也就是立體物的實際形態「看起來」的樣子，以及該如何把你看到的樣子畫到畫布、素描本，或繪圖板的平面上。

一旦理解、精通了這些原則，就可以在「超級寫實」的畫作或是抽象、寫意的畫作上運用透視。不管畫哪一種風格的作品，透視法都可以幫助你的作品更有生氣、更真實，因為你的作品是建構在視覺真實上。

值得一提的是，所有圖像其實都是某種形式的抽象或表徵。透視繪圖不能保證，也不可能讓你畫出來的物體如實呈現肉眼所見。視覺很複雜，人的眼睛會一直活動，會改變焦距，能看見深度和顏色，會根據光的強度不同去適應改變，也能隨著時間的推移感知物體的動態變化。繪畫圖像則是靜態、平面的，還有尺寸的限制。

透視繪圖是要在畫作有限的平面上呈現空間、深度、立體感。有一些視覺原則可以幫助我們達成這些目標，例如縮小法（diminution）、前縮法（foreshortening）、聚合法（convergence）、明暗與陰影（shade and shadow）等。

接下來的章節我們就要來一一解釋、探索這些基本概念。

1

基礎概念
FUNDAMENTALS

縮小法
........................

物體跟觀察者之間距離增加，物體看起來就會變小。

　　舉例來說，對街的人看起來會比身旁的人小，街道遠處的人看起來又更小，依此類推。

　　伸直手臂是很好的觀察方式。離你比較近的人，距離約 20 英尺（編按：1 英尺 = 0.3048 公尺），尺寸應該跟你的手掌差不多。距離你 50 英尺的人，尺寸應該跟你的拇指差不多。距離 200 英尺的人，尺寸大概跟你的拇指指甲差不多。最後，距離你 1,000 英尺（大概幾個街區遠）的人，尺寸約等同拇指指甲長出來的部分。

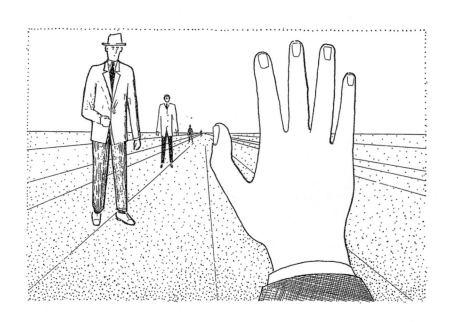

　　鐵道枕木、停車場中的汽車、戲院中的後腦勺，以及火車列車車廂都是類似的例子，原本尺寸差不多的物體，隨著距離越遠，看起來就越小。把「看起來」的感覺真實應用在繪畫上，就是創造空間感和深度的關鍵。

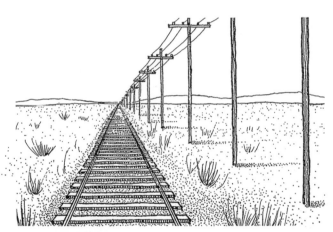

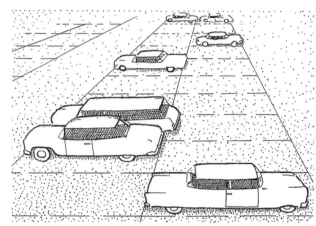

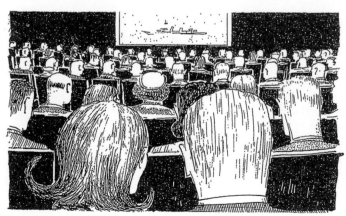

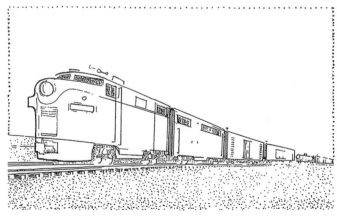

前縮法

線條或平面與觀察者的臉平行時，就會顯示出該線條或平面的最長（大）尺寸，若調整斜度，看起來就會變短。

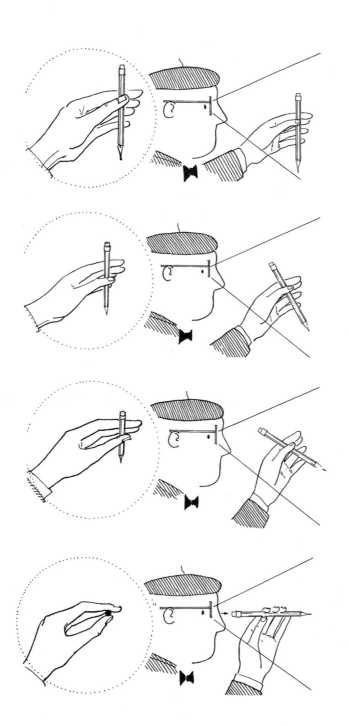

1. 舉例來說，若觀察者把鉛筆平行舉在眼前，就會看到這支鉛筆的實際（最長）長度。

2. 慢慢轉動鉛筆的角度，鉛筆看起來就會變短……

3. 再轉動，又更短……

4. 直到最後，鉛筆直接指向觀察者，就只能看到鉛筆的一端，這就叫做100% 前縮。

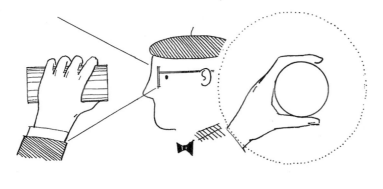

5. 從底部觀察這個桶子（或燕麥罐），會看到一個完整的圓形，側面全看不到。

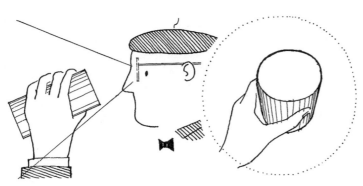

6. 稍微轉動罐子的角度，罐子的圓形就會「前縮」，圓形變成橢圓形，也開始可以看到原先因透視而「完全前縮」的側面。

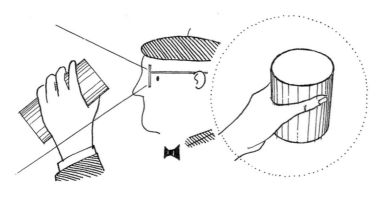

7. 側面越來越長，橢圓就越來越前縮（越來越扁平）。

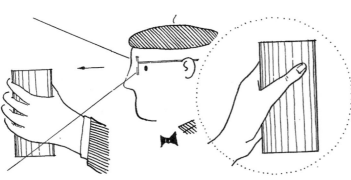

8. 最後，圓形的頂部會前縮成一條直線，側邊呈現其最大面積。

聚合法

實際上平行的線條或邊緣，會因為與觀察者的距離變大而匯合（聚合）在一起。

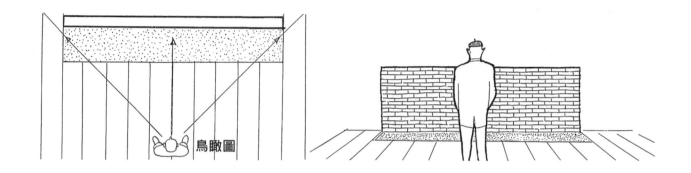

若是平視一面磚牆（磚牆平行於觀察者的臉），磚牆上端、底部的線條，以及磚塊連接處的所有水平線條都會呈現平行狀態（與地面平行）。

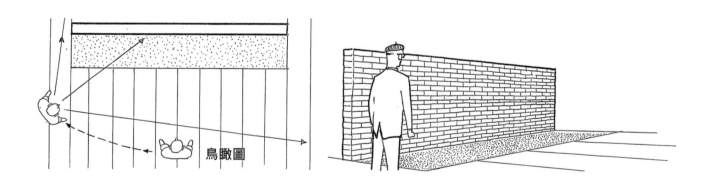

但是若觀察者移動位置，往磚牆的「遠方」看，這些線條看上去就不會是平行線，也不平行於地面，會隨著距離拉長而匯集（聚合）在一起。

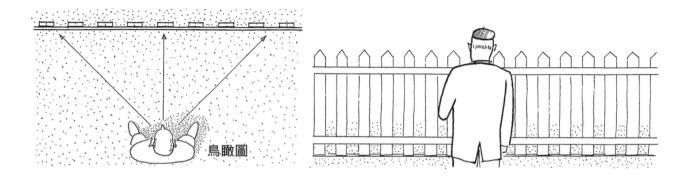

聚合就是縮小加上前縮：若是平視柵欄式圍籬，柵欄的高度和間隔都是一樣的。此外，柵欄上方與底部的線條呈現平行，亦與地面平行。

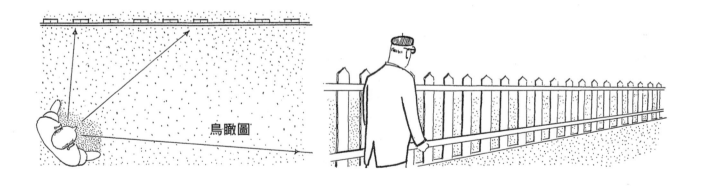

如果觀察者的臉轉向，往圍籬的「遠方」看，上方與底部的線條就會聚合。特別要注意的是，聚合跟柵欄隨著距離推遠而縮小有關。此外，圍籬的真實長度不再顯示了，因為圍籬會以前縮的形態表現（柵欄的間隔與寬度也隨著距離推遠而變小）。

因此，聚合可以視為緊密排列、大小相等的元素的縮小。也意味著，因為物體平面不平行於觀察者而產生的前縮。

重疊、明暗與陰影

重疊

這是個非常簡單明瞭的技法，不僅可以顯示哪些物件在前，哪些物件在後，也是繪圖時展現空間和深度的重要技法。右圖沒有重疊，就看不出深度。

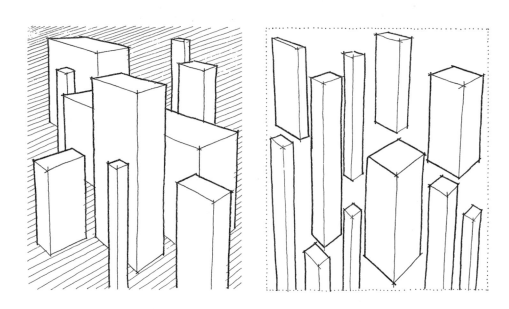

明暗與陰影

一般來說，要有光線，才看得出立體空間中物件的形狀和結構。但是更準確地說，是光線創造出的明暗和陰影，讓人能「看懂」物件並分辨形狀。所以，善加使用光線、明暗與陰影，在繪製立體的形狀和景觀時，會有很大的幫助。

顏色與明度透視

明度（value，黑至白的程度）以及顏色，近看會比較明亮，但是當物件距離與觀察者拉大，就會變灰、減弱，變得比較柔和。

細節與圖案透視

細節、紋理和圖案，例如草的銳利邊緣、樹皮、葉子、人的細節樣貌等，都是在近看時比較清晰，若是距離較遠，就會變得「模糊」，沒有那麼銳利。

這些原則在透視主題書中比較少被討論，卻是非常實用的技巧，可以用來創造繪畫中的深度和空間感。

焦點效果

很少藝術家在作品中使用焦點效果，但這種手法值得一提。

人眼在看遠處物體時，會聚焦在觀看的物體上，於是前景的物體就會「失焦」，變得模糊。

舉例來說，望向窗外的教堂尖塔，看起來可能會像本頁左圖。前景模糊，背景清晰的手法可以用來強調重點，也可以創造深度。

反之，當人眼聚焦在前景物體時，背景就會變得模糊不清，參考本頁右圖。

這個手法之所以很少被應用，是因為藝術家在作畫時會來回切換眼睛的焦距，這樣才能看清楚、畫清楚所有物件。然而，如果想要強調重點，或是想要有「聚光燈」效果，就可以好好應用這種眼前所見的「真實」。

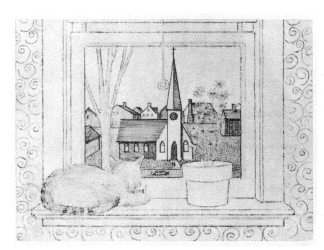
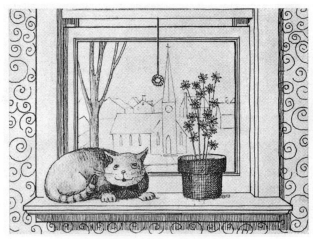

　　這裡提供兩個專業範例，一幅畫作以及一幅風景畫，其中使用了縮小法、前縮法、聚合法、重疊法、明暗與陰影、明度透視、圖案透視等手法，以達成空間感、創造深度。

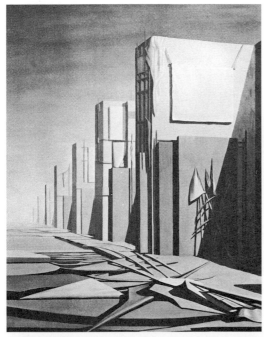

◀〈禁止通行〉（No Passing）
凱薩琳・薩吉（Kay Sage）
紐約惠特尼美國藝術博物館（Whitney Museum of American Art）館藏

▼〈羅斯福紀念公園〉
（Project for Franklin D. Roosevelt Memorial Park）
建築師：約瑟夫・達梅利奧
協同設計：唐・里昂（Don Leon）
繪圖：約瑟夫・達梅利奧

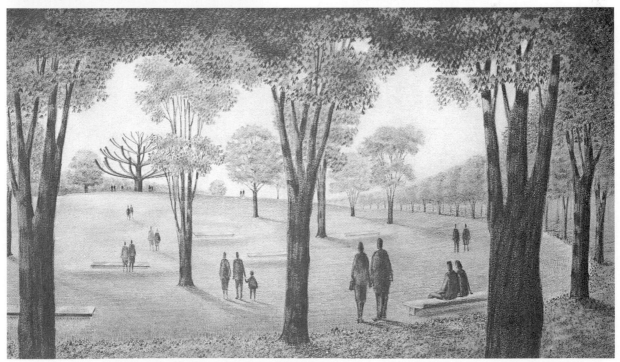

2

真實與視覺
REALITY AND APPEARANCE

透視是畫出眼前所見

透視繪圖是畫出眼睛某一個特定視角之所見，而不是你對物體的看法或腦中的印象。

　　想到餐桌，我們通常會想到長方形的桌面，桌邊互相平行，盤子是圓的。

　　小孩、初學者、藝術家會不管透視法，畫出左圖。小孩是因為缺乏透視概念，藝術家則是刻意想要呈現物體的真實、原始樣貌。基本上他們用的是一樣的手法——把腦中對物體的印象畫下來。

　　但是，實際上餐桌在我們眼前呈現的樣貌是：餐盤是橢圓形的，放在聚合、前縮的桌面上（右圖）。

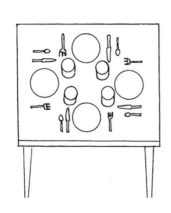
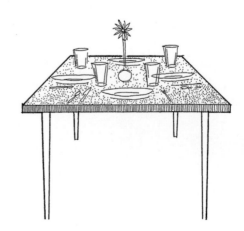

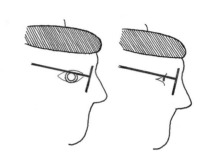

初學者在畫人臉的正面時，通常會畫出左圖，鼻子是繪畫者對鼻子的印象，而非真實呈現出的前縮樣貌。

右圖中，側面的眼睛也是一樣的道理，畫出的是腦中的印象，而不是現實。

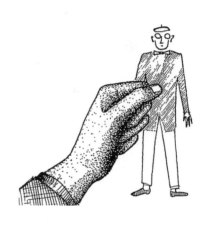

在室內距離你約 15 至 20 英尺的人前面舉起你的拳頭，初學者提筆時想的是手的真實大小，所以可能會畫出左圖。

但是仔細觀察的人就會發現，拳頭大小幾乎占繪圖主角身體的三分之一，而畫出右圖。重疊與明度透視可以幫助畫中元素呈現出遠近之分。

如果觀察者坐著，眼前近處若有個小孩，遠處有個大人，他看到的大概會是左圖的樣子。但是你腦海裡的小孩、大人身高可能並不是這麼一回事。

直指著你眼睛的步槍，一開始看起來可能不怎麼可怕，因為你幾乎看不到這把長達近一公尺的致命武器整體輪廓。

實例 1：從不同的角度來看聯合國大樓

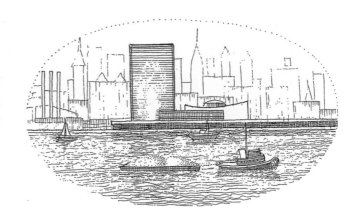

1. 我們都知道聯合國大樓是個簡單的長方柱，立面全是長方形。從遠處直視，例如從河的對岸觀看，就會看到這個單純的幾何形狀。

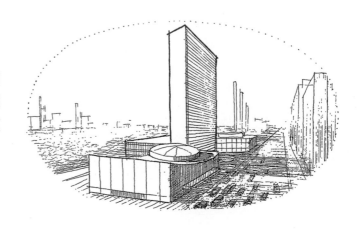

2. 但若是從河畔或街上斜視，大樓立面就會前縮，屋頂和窗戶的線條看起來也慢慢聚合。只有垂直線條維持著原貌。

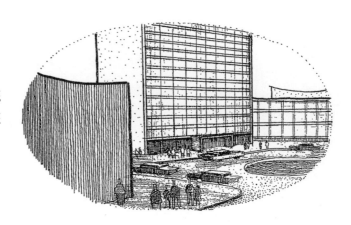

3. 如果靠近直視，就會看到大樓的底部、入口，以及前景。從這個視角來看，平行的窗戶線仍是聚合的。

4. 若是從底部往上看，就會發現垂直的線條向上聚合。屋頂線和窗戶線也會向左右下方聚合。

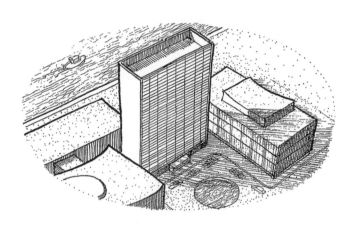

5. 若從直升機上看，屋頂和立面的長方形也會聚合並前縮。不過，這個視角會讓垂直線條向下聚合，平行線條則是指向上方。

6. 若從正上方看，就只能看到長方形的樓頂。這個角度很難呈現出聯合國大樓建築的樣式。鄰近的建築立面聚合，反而較容易辨識。

實例 2：從不同的角度來看公園長椅

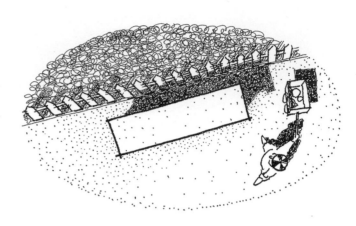

1. 現實中，公園長椅就是個簡單的長方柱。爬到樹上的小男孩可以從這個視角看到長椅難得一見的原貌。

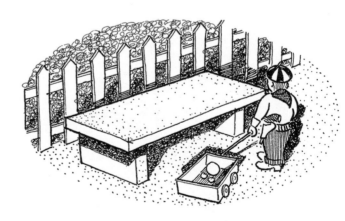

2. 在地面上的父母看到的長椅可能是這個樣子的，所有垂直和水平線條都會聚合，所有平面也都會前縮。而垂直線條看似垂直，實際上並不與畫紙邊緣垂直。比起第一個視角，這個視角可以看到長椅的更多面向。

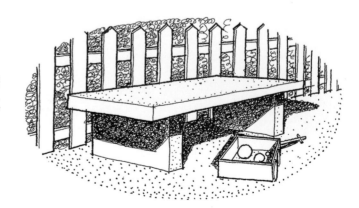

3. 身高只有 90 公分的小男孩看到的畫面可能又不一樣了。垂直線條現在真的是垂直的，水平線條仍保持聚合。

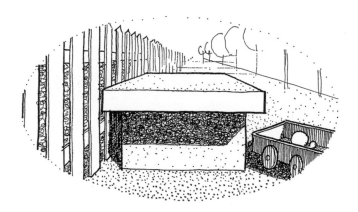

4. 如果小男孩走到長椅的另一側，從側邊平視長椅，側邊的長方形原貌就會出現。但是長椅的頂部聚合與前縮非常明顯。也可以注意到側邊的水平線和垂直線仍維持它們的真實方向。

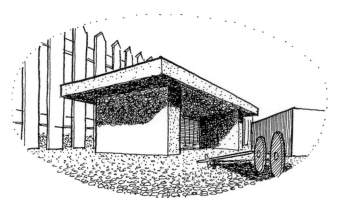

5. 這是「蟲蟲視角」，也就是你跌到地上後抬頭看的視角，從這個視角觀察長椅很特別。畫作中的物件很少以這種視角（或第一張的視角）呈現，因為我們很難有機會可以從這些角度觀察物件。

3

透視繪圖該「怎麼看」？

HOW WE SEE FOR PERSPECTIVE DRAWING

視界圓錐、中心視線、畫面

透視繪圖看起來要合理，前提是藝術家的視角和觀看物體的方向不能改變，也就是說繪圖的時候，「視野」（field of vision）有限。這個「視野」通常被稱作「視界圓錐」，因為眼睛有無限條視線向外發散，就像個圓錐（實際上這些「視線」是物體傳達至眼睛的光線）。視界圓錐的角度落在45度至60度之間。如果繪圖時要畫出更大的角度，就必須移動視線——最後的成品就會扭曲。你可以向前直視，然後舉起手臂揮舞，觀察你的視界圓錐範圍。

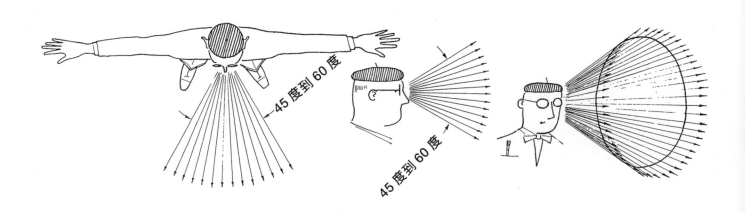

　　人的眼睛到處看的時候，基本上就是在不同點上切換焦距，每個點都位在視線的視界圓錐正中心。這有時被稱作「視覺中心線」或是「視覺的中心方向」，我們稱之為「中心視線」。當你用望遠鏡看東西，或是順著一支鉛筆看，望遠鏡的方向或是鉛筆的方向就是你的中心視線。

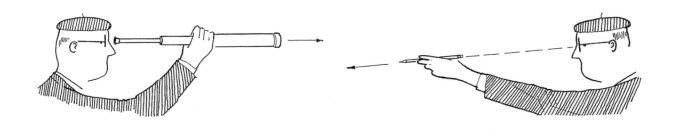

　　要了解透視繪圖，就需要在觀察者和物體之間想像一個「畫面」（picture plane）。因此，當你要在畫一個物體的時候，不管物體在你的上方、下方或是正前方，都要想像有一個無所不在的畫面，畫面與你的中心視線始終保持垂直，由視界圓錐環繞。

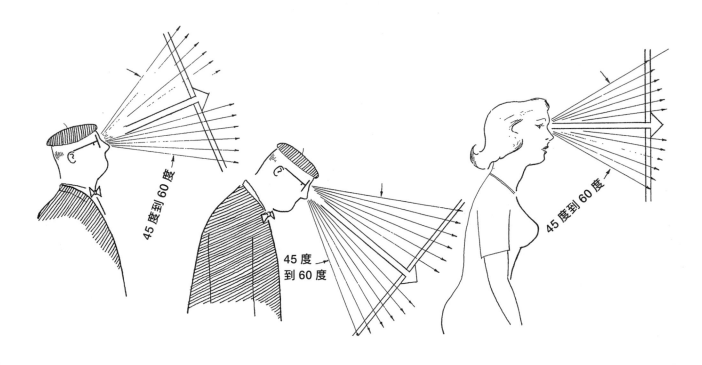

透視基礎：掌握畫面與視線的關係

　　要理解畫面的概念，最簡單的方式就是站在一個定點，朝窗外或類似的透明平面向外看。也就是說，如果你拿出一支紙捲蠟筆，想要畫出這個平面上的物件，你就要「描出」視線與平面間的無數交會點。最後的成品就是把立體的物件「轉移」至平面上。

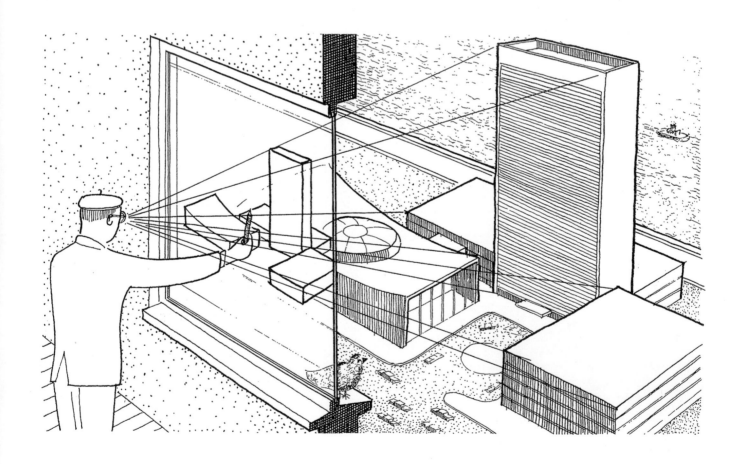

　　要用這種方法嘗試作畫，你可以找一面有垂直跟水平格線的窗戶，或是使用描圖紙，在紙上用蠟筆或刻痕畫出類似的格線。

　　這些垂直跟水平的小格子能幫助你更清楚畫面中斜線或聚合線條的方向。使用這種「參考網格」，就可以輕輕鬆鬆把景物轉移至速寫紙上。我們並非要建議你使用這種技巧作畫，但是這個技巧清楚展示了透視的基本理論。其實「透視」的英文「perspective」源自拉丁文「perspecta」，意思就是「看透」。

　　因此，你的畫布、素描本或是畫板，就是你的「畫面」。畫布上繪製的就是你看到的景象──彷彿你的畫布是透明的，而且與中心視線垂直。

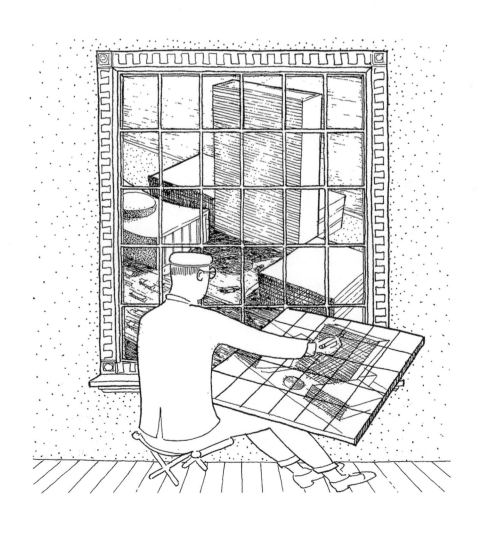

4

為什麼「眼前所見」和實際情形不一樣？

WHY APPEARANCE DIFFERS FROM REALITY – THEORY

我們可以「透過畫面來觀察視線」，對同樣長度的鉛筆做簡單的觀察，也可以藉此更精確地定義縮小、聚合、前縮與重疊的基本概念，用圖像來解釋為什麼一個物體看上去的樣子會與真實樣貌不同。

透過畫面來觀察視線：縮小法的應用

縮小法：物體跟觀察者之間的距離增加，物體看起來就會變小。右頁上圖這兩支鉛筆都是筆直地立著（但不是並排，若是並排，後面的鉛筆就會因重疊而被擋住）。B 鉛筆看起來比 A 鉛筆小。B 鉛筆之所以看起來比 A 鉛筆小，是由於眼睛視線使物件交會於（或「投射」至）畫面的方式所導致。

延續縮小法的應用，下方這兩張圖中，兩支鉛筆平放在桌上，接在一起，筆尖的方向遠離觀察者。同理，距離比較遠的鉛筆看起來比較短，畫出來也比較短。這也與視線和畫面交會的方式有關。

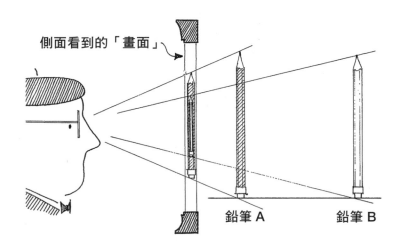

側面看到的「畫面」

鉛筆 A　　　鉛筆 B

側視圖

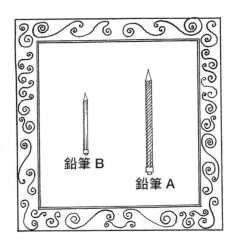

鉛筆 B

鉛筆 A

觀察者看到的畫面

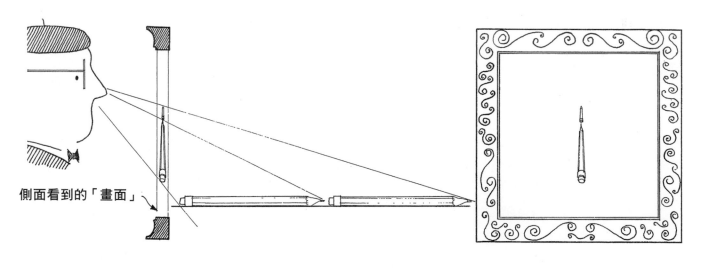

側面看到的「畫面」

側視圖

觀察者看到的畫面

透過畫面來觀察視線：縮小法和聚合法的應用

縮小：下方這兩張圖中，兩支鉛筆橫躺在桌上，與觀察者平行（也就是與畫面平行）。前景的鉛筆看起來會比較長，所以畫出來也比後面的鉛筆長。

同樣的，這也可以運用視線與畫面的交會點來解釋。仔細研究這些線條。

想像有更多支鉛筆以類似的方式排放在桌上，是不是很像縮小的鐵道枕木？鐵道枕木的概念是否忽然懂了？

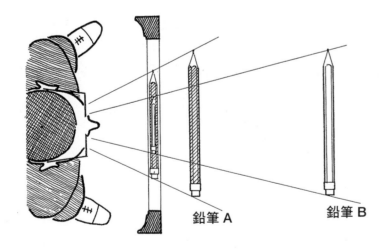

俯視圖

觀察者看到的畫面

　　聚合：平行的線條會隨著與觀察者的距離變遠而匯集。 在下面這兩張圖中，兩支鉛筆平行放置，筆尖在觀察者的遠側。這兩支鉛筆看起來會漸漸聚合，所以畫出來也是聚合的樣子。這也一樣要用視線來解釋。鉛筆遠端（筆尖）落在畫面上的點比較靠近。近端（橡皮擦端）落在畫面上的點則距離彼此較遠。

　　聚合還有另一種理解方式（前面已解釋過），可以把聚合想成縮小的結果。把這張圖與上一張比較。兩張圖的鉛筆擺設方式都排出了完美的正方形，所以下圖的粗虛線可以是左頁圖的鉛筆，如上所述，在畫面上會出現縮小的情形。事實上，畫面上無限條等長的平行線（如圖中的細虛線）都會往後漸漸縮小，靠這些線條的兩端可以描繪出兩支鉛筆的聚合線。

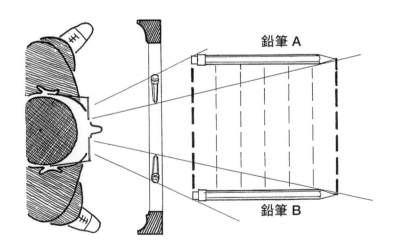

俯視圖

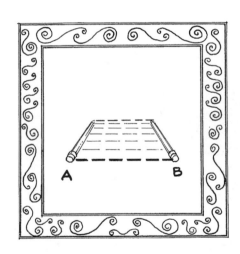

觀察者看到的畫面

透過畫面來觀察視線：前縮法和重疊的應用

前縮：線條或平面與觀察者的臉平行時（也就是平行於畫面），會顯示出該線條或平面的最大尺寸，若調整角度，看起來就會變短。

要了解這個概念，可以研究鉛筆在不同角度的位置時，其視線與畫面相交的點。（注意：當鉛筆呈現為小圓點時，也就是只看到橡皮擦端時，鉛筆呈現 100% 前縮，並與中心視線一致。）

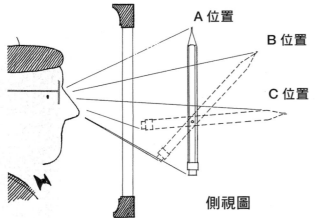

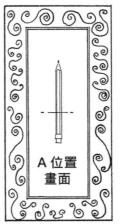

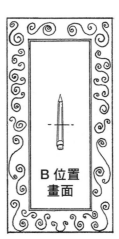

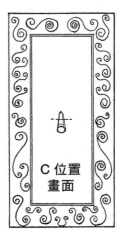

　　重疊：重疊是個簡單的技法，但值得強調，因為很多初學者會避免重疊。重疊法的概念是，視線被不透明的物體攔截，停了下來，所以後面的物體會有部分不可見或是全部都不可見（被「遮住」了）。使用重疊法可以清楚看出前景和背景，前面物體和後面物體的區分，簡單來說，就是「深度」。

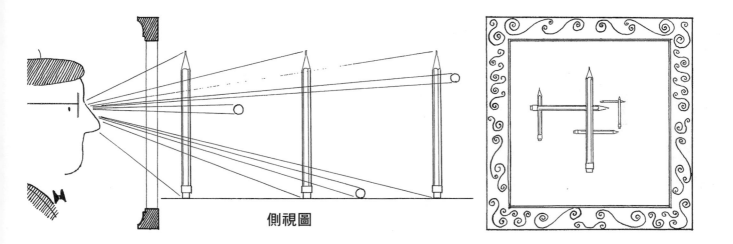

側視圖

5

透視輔助：
消失點和視平線（地平線）

PRINCIPAL AIDS : VANISHING POINTS AND EYE LEVEL (HORIZON
LINE)

在看真實景物或是寫實畫作的時候，很難真的看到視平線（地平線），而消失點更幾乎
是完全看不見，但是這些概念非常重要，請讀者們一定要對這些概念有清楚的了解。在作畫
時知道這些概念，把這些概念當作輔助暫時畫下來，是透視繪圖不可省略的技巧。

輔助一：消失點

**真實世界中的兩條或多條平行線，如果無限延伸，最後就會聚合在一個點，這個點就是這些
平行線的「消失點」。**

消失點最經典也是最好的例證就是鐵軌。鐵軌在現實世界中是平行的，但是視覺上看起
來會漸漸聚合，最後在遙遠的地平線交會成一個點。

許多古老的教堂內部繪畫也都能看到消失點的運用。如果把兩側所有柱頂以及柱子的基
座「連起來」，連起來的線會延伸至畫面的「後端」，並與其他方向一致的平行線（如教堂
中央的走道或行進隊伍）匯聚成一個點。

請參考右頁上方圖，幫助你更好地理解。

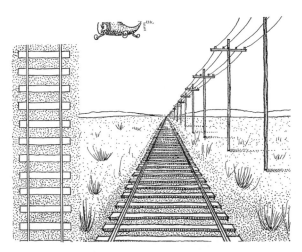

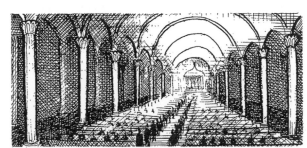

　　唯一的例外是當畫面上的平行線平行於觀察者的臉，若是如此，這些平行線就不會有消失點。舉例來說，若磚牆的邊緣和磚牆上所有垂直線和水平線完全平行於觀察者的臉與畫面，那麼垂直線看起來便仍是垂直，水平線看起來也仍是水平，並且互相平行。

　　觀察和作畫的基本原則是（除了上述特例）：**所有在真實世界中平行的線條最後都會聚合至一個消失點。**

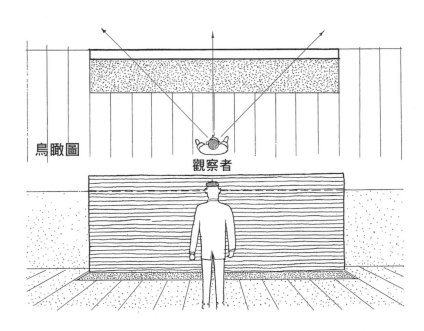

鳥瞰圖

觀察者

　　關於消失點，也需知道**當有多組不同方向的平行線時，每組平行線都會匯聚到自己的消失點。**

　　拍下一間房屋（或是有多組平行線的物件）的照片，用直尺和鉛筆畫出直線延伸聚合的線條，直到線條交會至一個點。注意房子的邊緣、窗架等，會如何往同一個方向聚合，而門、百葉窗等是如何朝往另一個方向聚合，至於傾斜的屋頂、屋頂板等，又會聚合至另一個方向。換句話說，每一組平行線都有自己的消失點。

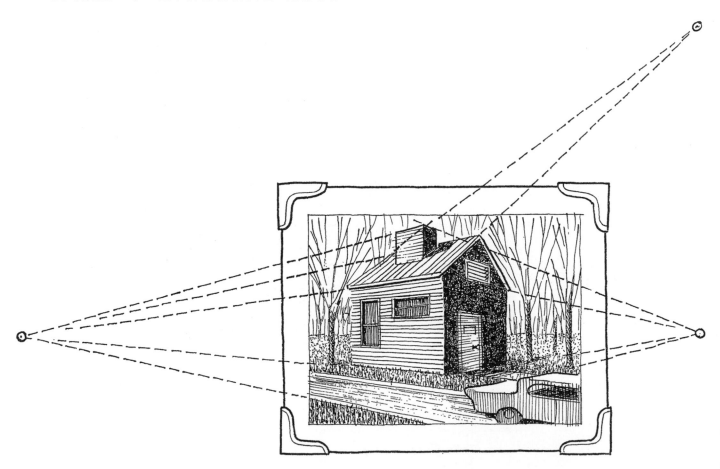

　　這個有點凌亂的五斗櫃，它的平行線組數比前一頁的房子多，所以可以畫出更多消失點。注意，有些消失點延伸至畫面的極左或極右，有些（倒下來的抽屜）又延伸至下方遠端。

　　故此，**每一組平行線，不論方向，都會聚合至自己的消失點。可參考下頁的專業範例。**

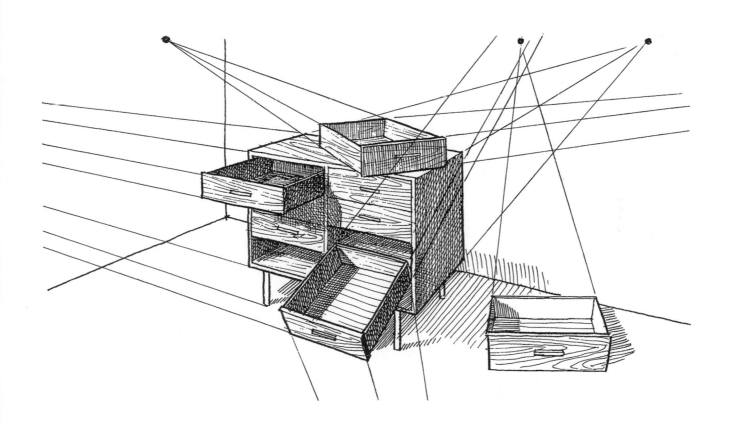

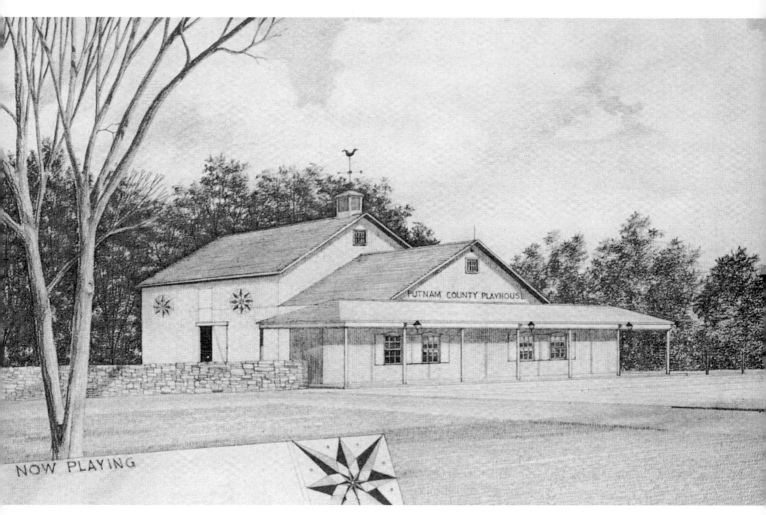

〈普特曼郡遊樂中心〉（Putnam County Playhouse）
建築師：達梅利奧與荷豪瑟
繪圖：桑弗·荷豪瑟

〈海邊小屋〉（Beach House）
建築師：達梅利奧與荷豪瑟
繪圖：桑弗・荷豪瑟

輔助二：視平線（地平線）

所有水平線最後都會聚合至一條與視平線同高的消失線。

　　找一張合適的照片或圖畫，延伸、聚合在現實生活中的所有水平線（與地面平行的線條）。接著再把這些聚合的消失點連成一線，你會發現這些消失點全部都會落在同一條水平線上。這就是所有聚合的水平線之消失線。

　　因為人造環境中主要的邊緣或圖案幾乎都是垂直、水平的，所以這條消失線在繪畫中非常重要。

　　那麼，該怎麼找出這條線呢？要怎麼使用消失線？消失線又對繪畫有什麼幫助？

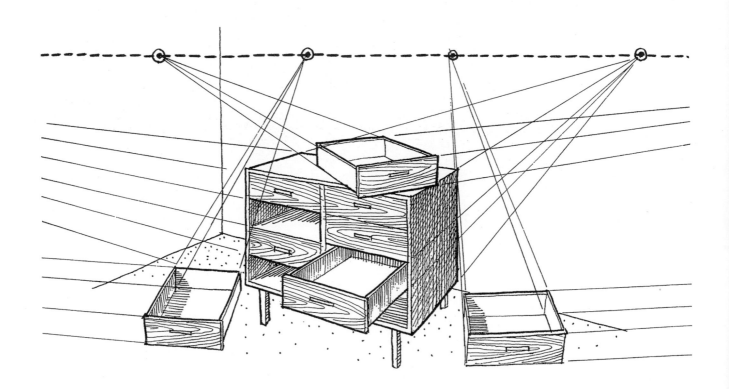

所有水平平行線組的聚合點都會落在水平消失線上。
感謝西屋空氣制動公司（Westinghouse Air Brake Compnay）提供圖片。

所有水平線的消失線在哪？由什麼定位？

我們已經知道這條重要的消失線是筆直、水平的，但是消失線在哪？問題的答案很簡單：消失線一定會落在與視線同高的假想平面上，這個假想平面與地面平行——這就是一幅圖畫中，匯集所有水平線的消失線位置（從地面起算的高度）。

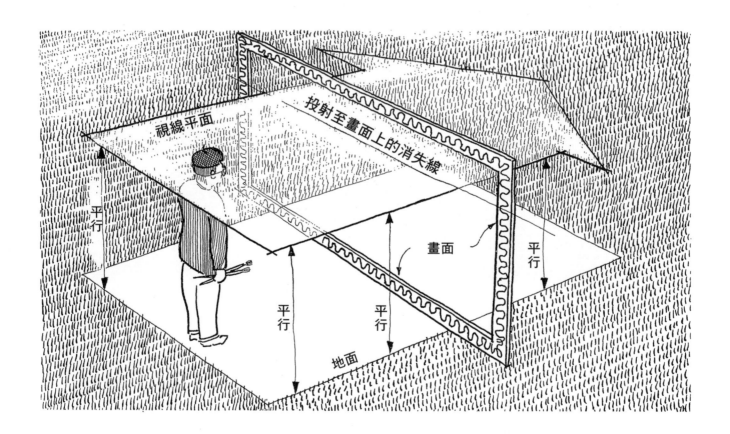

　　下圖是側面圖，可以看到視平線和地面的側邊成為兩條互相平行的線，圖中也可以看到「畫面」的側面。

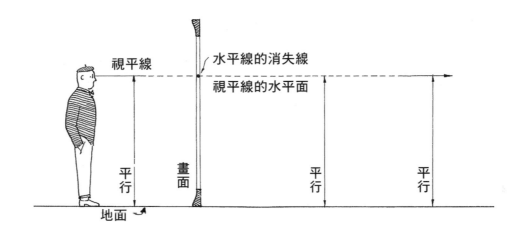

　　現在我們換個角度，從「正面」（觀察者的角度）來看，可以看到視線平面的側邊，視線平面顯示為一條線，這條線也代表水平視角投射到畫面上的位置。不管觀察者是跳起來，或是跪下，水平視線的高度改變了，與畫面的關係都保持不變。

　　因此，視平線不僅決定水平線的消失線，也可以說視平線就是消失線。

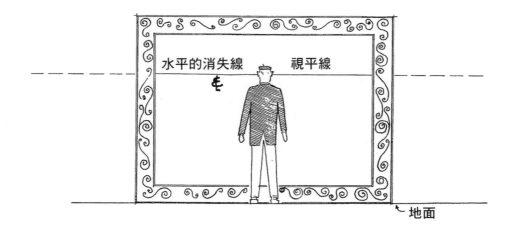

為什麼水平消失線取決於觀察者的視平線：基礎理論

　　仔細觀察這兩頁圖片的觀察者視線。指向前景（1、2）的視線與地面呈現較大角度，指向遠方（3、4）的視線，與地面間的角度逐漸縮小，會越來越趨近平行。如果鐵道無止盡延伸，視線跟著延伸，最後視線就會變成平行線。

　　從這三張圖來看，便會發現夾住鐵道寬度的視線，跟觀察者形成一個廣角，這個角度會隨著視線越來越遠而越變越小。於是我們知道，在無盡的遠處，這個角度最終會小到變成單一條視線。這樣，我們就可以用單一視線來「看」這個約 2 公尺寬的枕木。枕木最後會完全縮小，在畫面上成為一個小點。這個點正是鐵道的消失點。

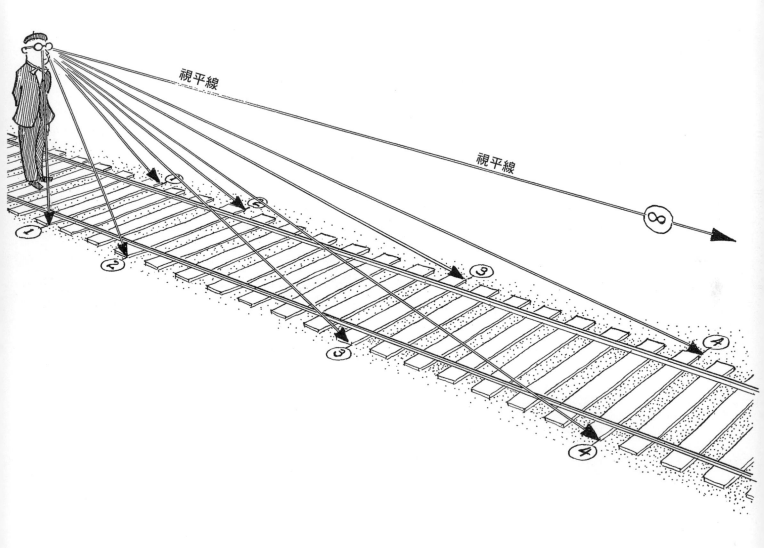

　　現在我們再回頭來看側視圖。側視圖中，指向無盡遠方的單一視線是條水平線（平行於地面）。故此，鐵道的消失點一定會落在觀察者的視平線上。

　　事實上，所有水平線如果像鐵道這樣無限延伸，都會聚合至觀察者視平線上的一個點。

所以，把視平線想成所有水平線和水平平面的消失線是正確的，也很實用。

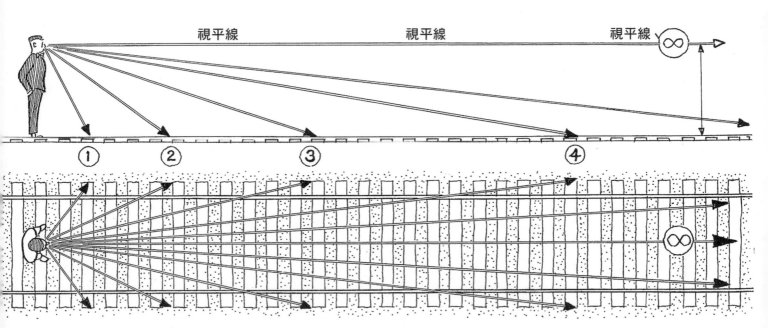

一組平行線的消失點在哪裡？

　　這張圖是觀察者看到的景象。觀察者的視平線就是水平線的消失線（其實是平面，只是從平面的側面看會變成一條線）。

　　但是消失點的位置要怎麼決定？前頁中，我們可以看到指向鐵道無盡遠方的水平視線指向了消失點。所以找到消失點的位置其實很簡單，鐵道消失點就是和鐵道平行的視線與畫面交會的位置。消失點就是水平視線的最遠端。所有與軌道平行的線條都會聚合至同一個消失點。

　　換句話說，觀察者只要讓視線平行於平行線，並「指向」其方向，就可以找出消失點的位置。

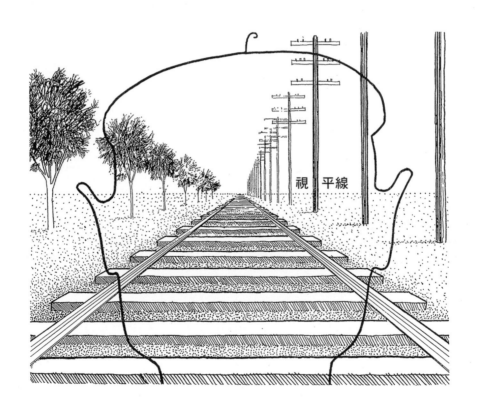

視　平　線

接下來的例子顯示出，不管平行線指向為何，上述理論都適用。

這張圖中，軌道與畫面之間有個角度。

第 45 頁的側視圖一樣可以套用到這張圖上，所以我們知道無限遠的聚合點（消失點），一定會落在視平線上。

現在我們來看這張新的俯視圖，可以看到前景中，夾住鐵道寬度的視線分得很開，跟前例一樣，角度很大。距離觀察者越遠的枕木，視線夾角就會越來越小，越來越往右靠。當觀察者望向無限遠處的鐵道時，就會剩下單一條視線，這條視線也與鐵道平行。故此，平行於軌道的視線就會「點出」消失點。

這個方法可以應用在所有聚合的平行線上，不論是水平平行線、垂直平行線，或斜角平行線，觀察者不管是仰視、直視，或俯視，全部都適用。因此，放諸四海皆準的原則就是：任何一組平行線的消失點，就是與平行線平行的視平線和畫面的會合處。

換句話說，觀察者只要朝線條的方向望去，就可以找到消失點。

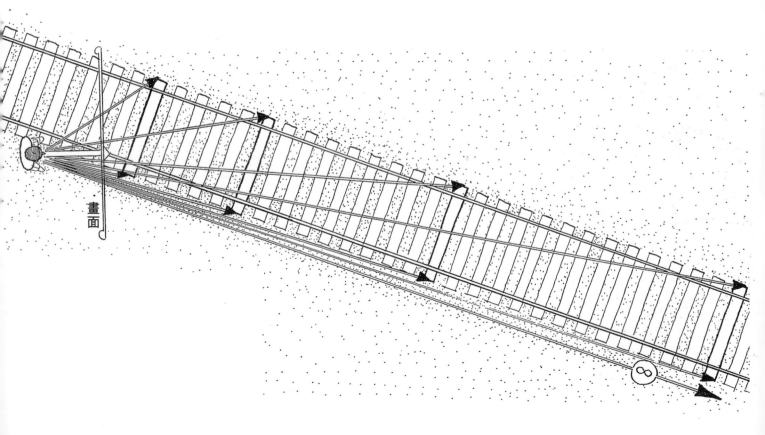

用「平行指向法」找出消失點的重要性

在丁字尺和三角板透視法中，用平行指向法（parallel pointing）來找出消失點是很關鍵的步驟。

所以，為了畫出下面的物體，我們先建構一張俯視平面圖（左圖），圖中有待畫物件，畫面（一條線），以及觀察者的位置。這張俯視圖中畫出了觀察者與物件邊緣平行線條平行的視線，藉此在畫面上定出消失點。其他視線則把物件本身「投射」到畫面上。因此，畫面線上顯示出物件尺寸與消失點之間的關係。這條「測量線」接著會被畫到實際的畫紙上（右圖），疊在水平消失線上（視平線）。不管物件是畫在視平線的上方、下面，或畫在線上，相對關係都保持不變。

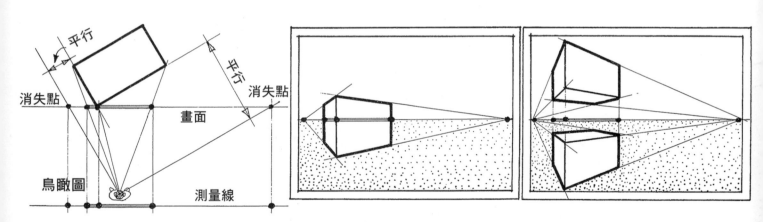

　　在徒手繪畫中，不管畫的是實際景物或是憑空想像，顯然沒辦法套用這個步驟。線條的聚合、前縮等，都要靠仔細觀察或視覺想像才能達成。

　　然而，本書中會不斷出現觀察者面對畫面，指向平行線條的示意圖，藉此強調觀察者跟待畫物體之間的關係，這對手繪也一樣重要。

　　觀察者的視角和視界圓錐、觀察者與物體之間的距離、物體線條的方向，都是物體呈現樣貌的決定因素，所以對透視繪畫也相當重要。當這些條件改變了，繪畫也會跟著改變。這是所謂「透視體系」的關鍵。對上述關鍵保持意識並透徹了解，可以加強你的視覺化能力與觀察能力。

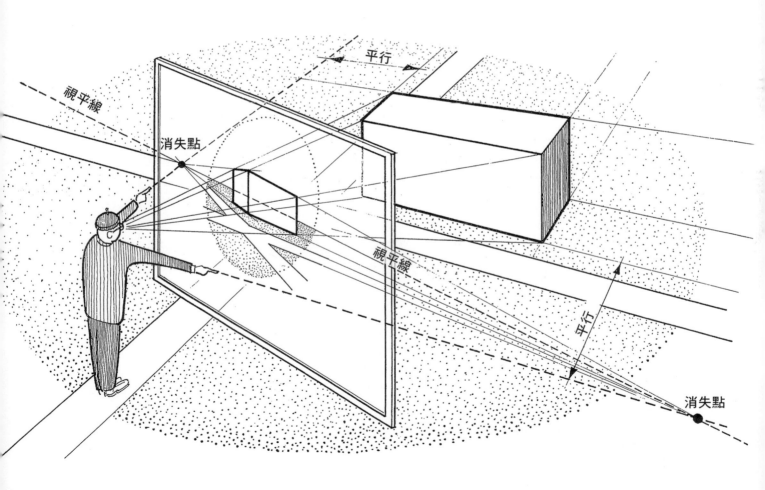

49

大自然的地平線

大自然的地平線一定是觀察者的視平線，所以可以用來做多條水平線的消失線。

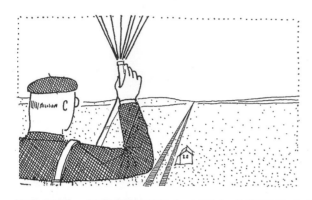

換句話說，假使觀察者站在山頂上或從降落傘上往下降，地平線都會落在觀察者的視平線上。

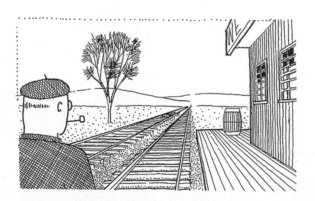

假使觀察者是站在平地上，地平線也一樣會落在觀察者的視平線上。（在這幾張圖中，特別留意觀察者眼前看到的地面面積，看起來小於從高處看到的。）

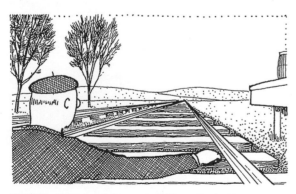

當觀察者趴在地上，地平線一樣會落在視平線上。（但請留意，這個視角看到的地面面積又更小了，比前兩個視角小了不少。）

事實上，不管你是否能看到地平線（有時會被高山、房屋、樹木或人擋住），地平線都會落在觀察者的視平線上，視平線是所有水平線的消失線。所以我們知道，這條既是視平線又是地平線的線條非常重要，匯集了所有平行線組合的消失點。

為什麼大自然的地平線是觀察者的視平線：基礎理論

　　地平線，也就是天空與海洋、草原或沙漠匯聚的線，理論上和觀察者的視平線有點不同。觀察者的視平線是真水平（永遠與觀察者的身體呈現垂直），但是地球是圓的，所以地球跟觀察者的距離關係其實是朝四面八方散開。以下這張圖以稍微誇張的手法解釋這個理論，以便讓讀者更好理解。

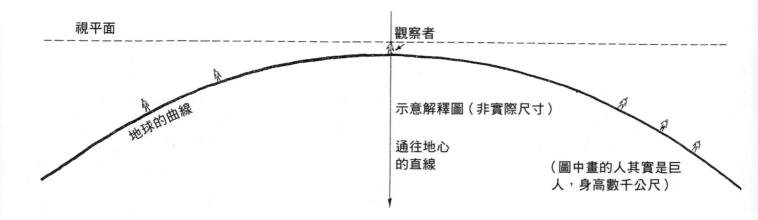

　　如果以正確的比例來畫這張地球「截面」圖，觀察者的眼睛與地面很靠近，地球的弧度也依照正確比例繪製，就會出現下圖。地球的弧度非常小，所以在視野能及的多數情況，我們可以忽略地球的弧度。因此，地球表面和觀察者的視平面看起來基本上是平行的。

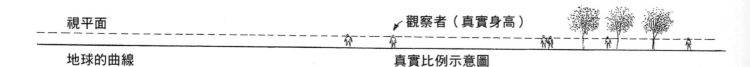

　　所以第 44 頁到第 47 頁的圖中，地平面平行於觀察者的視平面，是真實的樣貌，照著這個概念畫出來的畫作也是正確的。事實上，各個美術和應用藝術領域的藝術家與畫家，長久以來一直都把「視平線」和「地平線」看成同一個東西。實際上，這代表觀察者的視平線升高或是降低的話，大自然的地平線也會隨之升高或降低，成為同一條線。也就是說，有大自然地平線的畫作中，馬上就可以指出創作者的視平線以及創作者與被畫物體之間的關係。

　　所以，下圖中觀察者的視線就是位於畫作中的「趣味中心」，留意地平線和沙丘線條皆指向趣味中心。

畫家：威廉・A・史密斯（William A. Smith）
收錄於《紅書雜誌》（*Redbook Magazine*）

平視、俯視、仰視時，視平線（地平線）會如何變化？

　　平視：這張圖中，中心視線平行向外放射（與地面平行），所以會直接落在視平面上。因為視界圓錐是以中心視線為中心線，觀察者能看到的上方景象跟下方景象一樣多。所以圖中的視平線（地平線）就位在上方與底部的正中央。

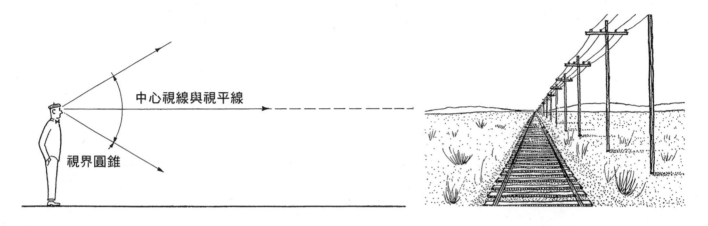

　　俯視：這張圖中，中心視線並非指向遙遠的地平線，反而是指向鐵軌。因此，視界圓錐只包含了視平面的一小部分（留意圖中最上方視線與視平線的距離）。因此，在這張圖中，視平線（地平線）與頂部非常接近。

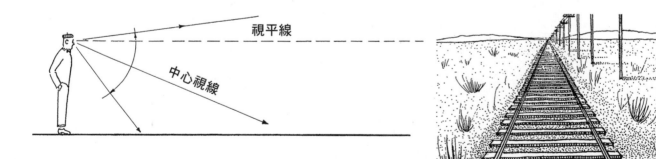

仰視：這張圖中，中心視線指向天空中的物件或是電線桿的頂端。視界圓錐的最底端視線幾乎快要「看」不到視平線。因此，下面兩張圖片中，視平線（地平線）非常接近底部。

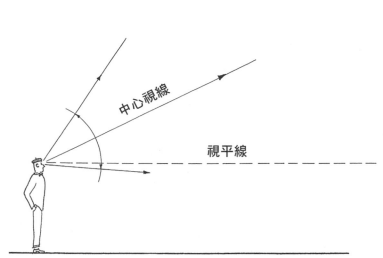

作品欣賞
畫家：約瑟夫·貝特利（Joseph Bertelli）
由長灘島城市儲蓄銀行（Long Island City
Savings Bank）收藏

　　在某些極端的例子中，視平線（地平線）會完全落在圖畫的上方或下方。下面的速寫分別為兩例，一個是從超高的地方俯視，一個是從超低的地方仰視。

　　雖然大家都知道，抬頭時看到的天空或天花板會比較多，低頭時看到的地面或地板會比較多，但你可能不知道，視平線／地平線（一定會落在觀察者視角的水平面上）會以相反方向上下移動。

　　所以，開始作畫時，如果把視平線（地平線）畫在畫布或紙張的上方，你一定是俯視物件。如果你把視平線放在中間，你一定是向前平視（中心視線大約落在視平面上）。如果你把視平線放在底部，你一定是仰視物件。不管你是畫景物或是憑空想像都是如此。如果你還不肯定，那就趕快試試吧。

視平線

俯視（視平線在畫作上方）

視平線

仰視（視平線在畫作下方）

　　所以，切記：所有看得到或有視平線概念的畫作，一定能看出作者的視覺方向，不論作者是以俯視、仰視、或平視來看物件。

　　以下兩幅畫作是俯視與直視的實例。上圖呈現俯視視角時，地平線（視平線）落在畫作上方。另一幅直視的畫作，地平線（視平線）大約在圖畫上半部與下半部的正中央。

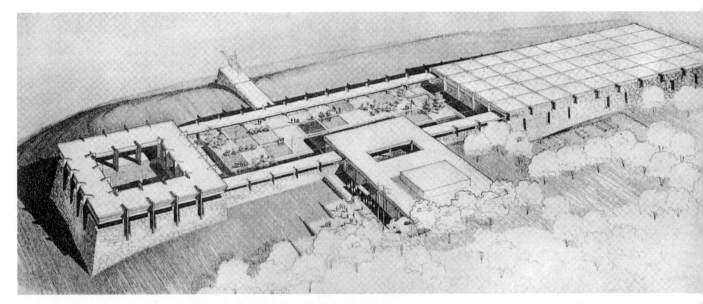

▲〈國家牛仔名人堂暨紀念博物館〉（National Cowboy Hall of Fame and Memorial Museum），奧克拉荷馬市
＊全國建築委員會競賽（National Competition for Architectural Commission）銀牌獎
建築師／繪圖：約瑟夫・達梅利奧

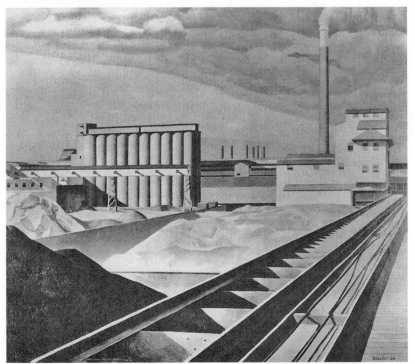

◀〈經典景觀〉（Classic Landscape）
畫家：查爾斯・希勒（Charles Sheeler）
感謝艾德賽爾・福特女士（Edsel B Ford）與紐約現代藝術博物館（Museum of Modern Art）提供。

選擇特定視平線（地平線）的原因

在畫作中要決定視平線，可以從幾個因素判斷：水平面高於視線時，會看到水平面的底部。水平面低於視線的時候，會看到水平面的頂部。水平面在視平線上時，就會前縮，變成一條線。此外，所有水平線或水平面高於視線的時候，看起來會往下走。不過，如果所有水平線或水平面低於視線的時候，看起來會往上走。所有水平線或水平面落在視平線上時，看起來就是完全平行的。所以，當一幅畫作中沒有大自然的地平線時，你可以注意往後推卻仍維持平行的水平線或水平面，例如書架頂部，藉此找出視平線。

視平線的選定還有另一個因素，就是待畫物體的特性。有些東西通常僅被俯視（例如傢俱），有些東西則通常僅被仰視（例如飛機）。從物件最常被觀察到的角度來作畫可以顯示物件的功能。

因為我們在生活中見到的東西大部分都是平視，所以你會發現，大部分畫作的視平線（地平線）都會落在圖畫中。

畫在視平線下方的物件，可以看到物件的頂部。

畫在視平線上方的物件，可以看到物件的底部。

6

畫方塊：了解透視的第一步

DRAWING THE CUBE-PREREQUISITE TO UNDERSTANDING
PERSPECTIVE

從不同的視角練習畫簡單的方塊（包括任何立方體，例如磚塊、書本，或是聯合國祕書處大樓）非常重要，這可以幫助你理解、探索透視的原則。接下來的幾頁會以誇張的手法來呈現各種方塊練習。但是研究書中的例子只能幫助你理解問題，幫助你觀察透視。要能畫得正確，還是需要你自己多加練筆、觀察。請養成這個習慣。

方塊（或任何立方體）的六個邊，是由三組平行線組成。當方塊位在水平的平面上（例如桌面）時，會有一組平行線是垂直線（垂直於地面），另外兩組是水平線（平行於地面），每組平行線互成直角。

快速複習： 如同第 24 頁到第 27 頁所述，我們看東西的時候會有中心視線，環繞中心視線的是視界圓錐。中心視線聚焦在待畫物件上，而視界圓錐則大致界定我們可以清楚看到的範圍。畫面與中心視線成直角，因此我們可以把畫面想成一片玻璃，或是圖畫紙、畫布本身。觀察者的臉也會與中心視線垂直，也就是說，觀察者的臉永遠與畫面保持平行。上述要牢牢記住。

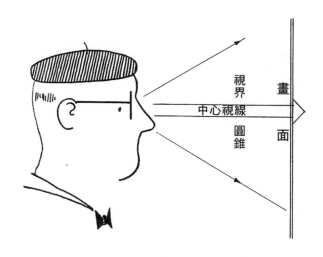

另外也稍微複習下列幾點：

平行於觀察者（因此也平行於畫面）的線條或平面不會被扭曲，會維持真實的方向和形狀。而沒有與觀察者的臉（畫面）平行的線條或平面會產生聚合、前縮，這些線條有時會被稱作「退後線條」（receding）。

任何一組退後的平行線之消失點，就是觀察者與該組平行線平行之視線在畫面上的交會點。要找到這個點，觀察者只要「指向」該組平行線的方向即可。

接下來的幾頁就是根據這些基本原則畫出的圖例。在下面的圖例中，你可以想像觀察者是繞著方塊走，或是方塊轉動了位置，結果是差不多的。

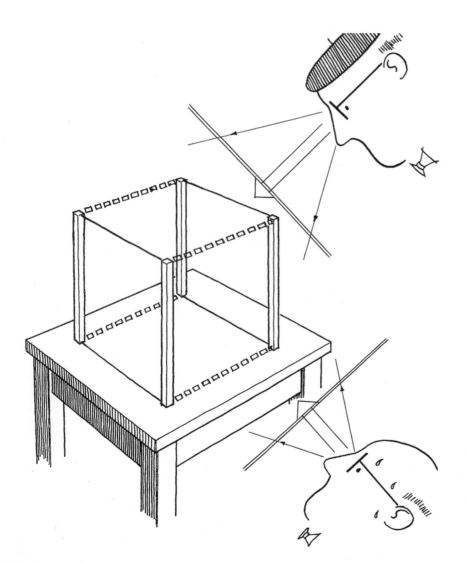

在接下來的幾頁中，垂直線以管子表示。一組水平線以鏈子表示。另一組水平線以鐵絲表示。

直視方塊

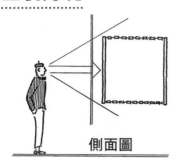

側面圖

管子與觀察者的臉（以及畫面）平行，所以不論怎麼看，管子都是垂直的。水平線的消失點一定會落在視平線上（在這個例子中，視平線就是中心視線的平面）。下面的鳥瞰圖說明不同情況時找出消失點的方法。

鏈子和鐵絲會聚合並前縮，鳥瞰圖中，鏈子和鐵絲的消失點從視界圓錐算起等距離，也就是說在圖畫中，從方塊至消失點的距離等距。注意圖中的角度也一樣。

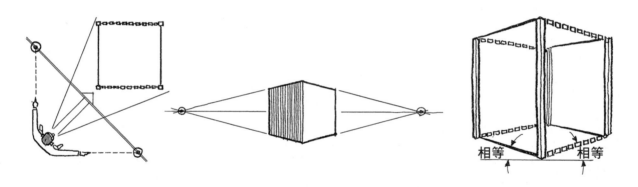

相等　　　相等

同樣，這裡的兩組水平線也會聚合並前縮，但是因為觀察者右手臂指的比較遠，右邊的消失點就比較遠（見對頁圖例）。

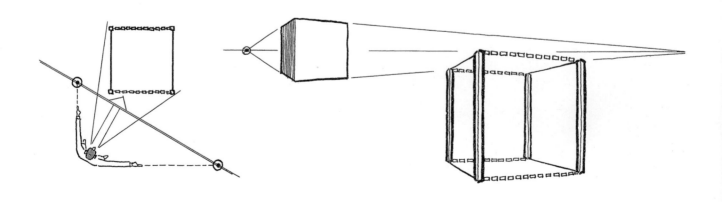

這張圖中只有鐵絲與畫面呈現出角度（與畫面垂直），所以只有鐵絲會聚合。中心視線指向鐵絲的消失點（見下方圖例）。

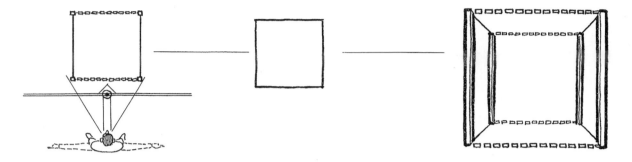

注意：當立方體的兩個垂直平面與觀察者成相同角度時，也就是觀察者看著角落（參考左頁中間圖例），兩個消失點之間的距離最為靠近。如果一個平面比較靠近觀察者的臉，另一個平面前縮時，兩個消失點的距離就會變遠（參考左頁下方的圖例）。最後的例子，則是像上方圖例，兩個消失點之間的距離會無限遠。

〈公寓大樓〉（Apartment House）｜紐約市
建築師：達梅利奧與荷豪瑟
繪圖：約瑟夫・達梅利奧

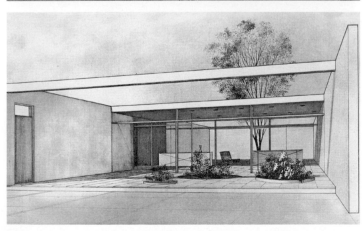

〈醫療診所大門〉（Medical Clinic Entrance）
建築師：達梅利奧與荷豪瑟
繪圖：約瑟夫・達梅利奧

63

俯視方塊

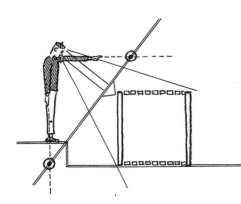

俯視時，管子已經不再平行於觀察者的臉（以及畫面），所以管子會聚合、前縮。往下朝管子的方向指，就可以找出管子在圖畫上的消失點。

水平線的消失點一定會在視平線上（另一隻手臂的方向）。同上，這裡我們要使用幾張鳥瞰圖，看觀察者如何利用這條線定位找出消失點。

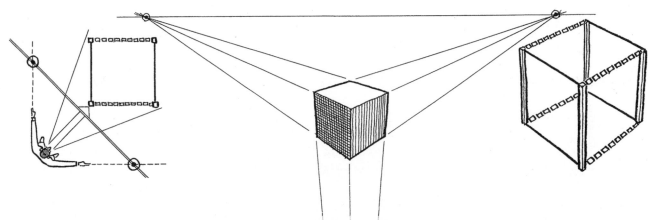

當鏈子跟鐵絲都不與畫面平行，這兩組線條都會聚合並前縮。這些線條的消失點在示意圖上是等長的，因為觀察者兩隻向外延伸的手臂，與視界圓錐的距離等長。

　　而這張圖中，鏈子和鐵絲與畫面皆有個角度，所以都會聚合並前縮。鏈子的消失點比較遠，因為右手臂從視界圓錐的出發點指向較遠的地方。

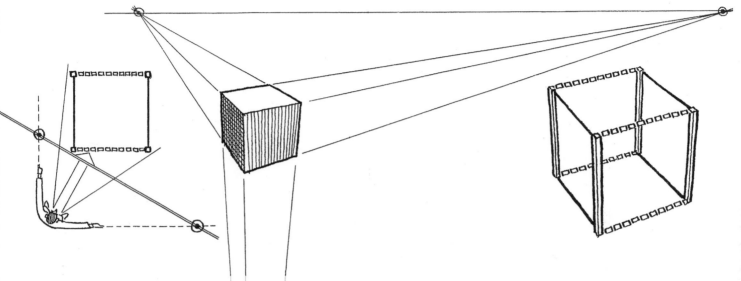

　　現在，鏈子與畫面平行，所以看起來是平行、水平的。如果觀察者指向鏈子的方向，圖中以虛線示意，觀察者的指向永遠不會與畫面交會。鐵絲並沒有與畫面平行，因此透過與鐵絲平行的視線（在中心視線的正上方）可以指出鐵絲在視平線上的消失點。

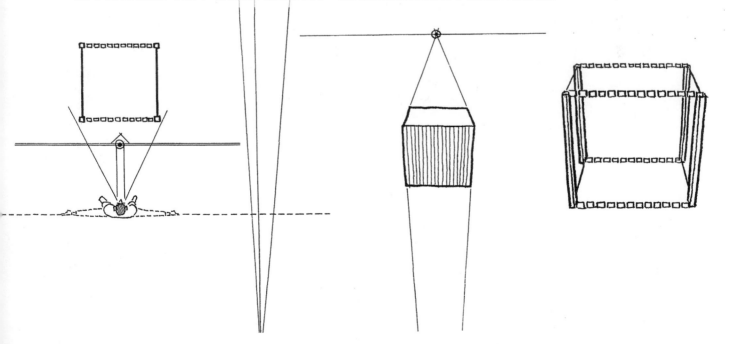

仰視方塊

仰視時，管子不與觀察者的臉或畫面平行，所以會聚合、前縮，因此管子在畫面上的消失點可以藉由往上指出管子的方向找到。水平線的消失點一定會落在視平線／地平線上。以下鳥瞰圖以三種情況為例，顯示出如何找到消失點在視平線上的位置。

當鏈子與畫面平行時，會維持平行、水平的狀態（試著指向鏈子的消失點看看）。鐵絲不與畫面平行，所以藉由平行於鐵絲的水平視線（位在中心視線的正下方）指出消失點在視平線上的位置。

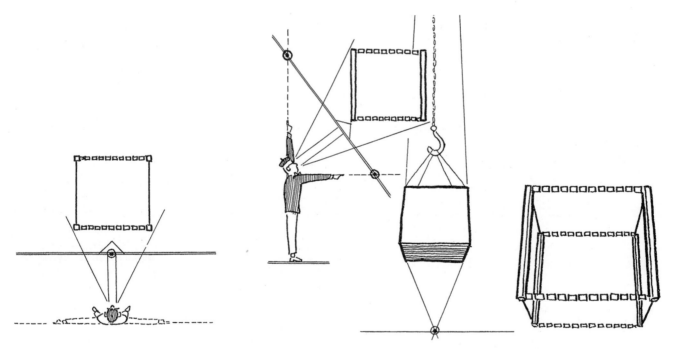

當鏈子和鐵絲都不與圖畫平面平行時，兩組線都會聚合、前縮。鏈子的消失點比較遠，因為向外指的手臂距離視界圓錐較遠。

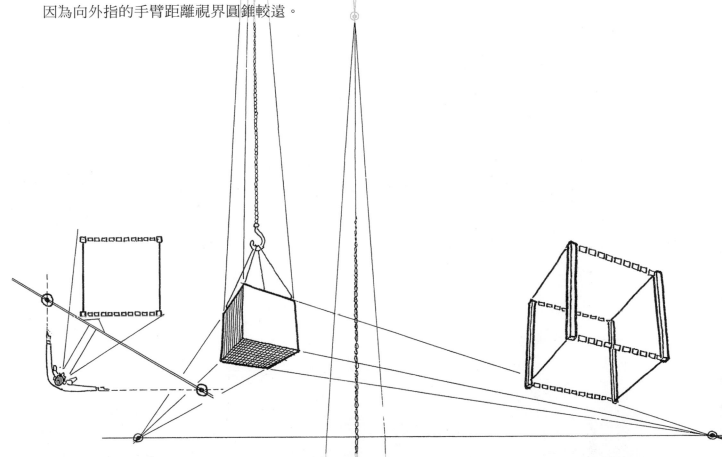

還有一種情況，鏈子和鐵絲都不與畫面平行，因此兩者都會聚合、前縮。不過他們的消失點在圖中是等長的，因為觀察者的兩隻手臂與視界圓錐的距離等長。注意，在「看向角落」時，角度會相等。

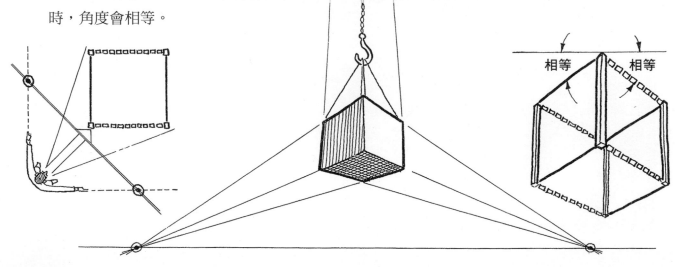

本頁提供「俯視」的兩個例子，注意垂直線條會向下聚合。

◀〈十八世紀繪圖〉（18th-century drawing）
作者：約翰・舒伯勒（Johann Schubler）
感謝紐約庫柏聯盟博物館（Cooper Union Museum）提供

▼〈保羅・里維爾夜騎〉（Midnight Ride of Paul Revere）
作者：格蘭特・伍德（Grant Wood）
感謝美國藝術家協會（Associated American Artists）提供

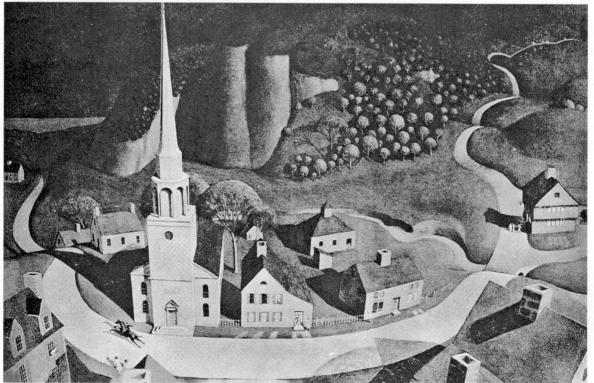

這裡提供「仰視」的兩個例子，注意垂直線條會向上聚合。

◀〈窗戶〉（Windows）
作者：查爾斯・希勒
感謝紐約市中心畫廊（Downtown Gallery）提供

▼奧斯丁・布里格斯（Austin Briggs）
替《麥考爾雜誌》（*McCalls*）所繪

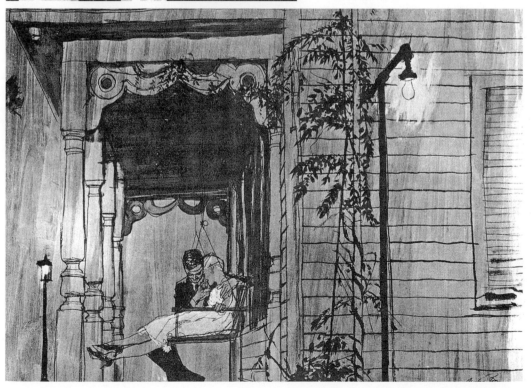

運用方塊透視來畫聯合國大樓

現在讓我們回頭來看聯合國大樓的不同角度。每一個視角都會創造出不同類型的聚合與前縮。每一個視角都可以回頭對應至類似視角的方塊圖。

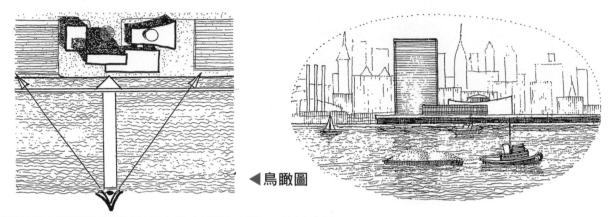

▲鳥瞰圖

觀察者在對面河岸的地面向前方直視（第 63 頁上圖）。

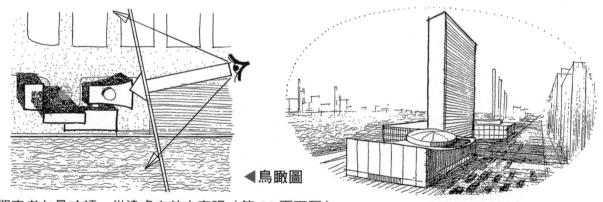

▲鳥瞰圖

觀察者在曼哈頓，從遠處向前方直視（第 62 頁下圖）。

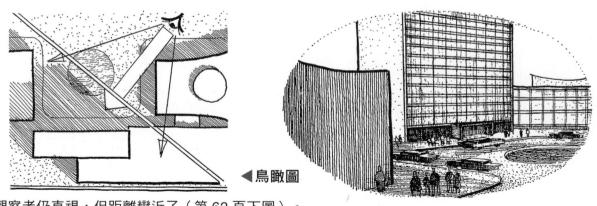

▲鳥瞰圖

觀察者仍直視，但距離變近了（第 62 頁下圖）。

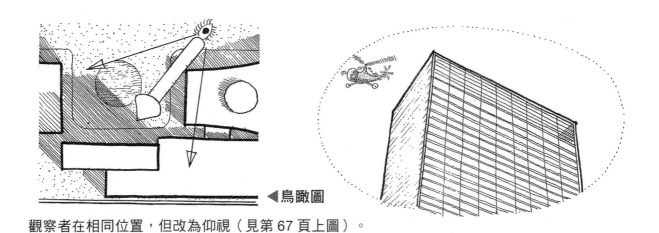

◀鳥瞰圖

觀察者在相同位置，但改為仰視（見第 67 頁上圖）。

◀鳥瞰圖

觀察者人在直升機上向下看（見第 65 頁上圖）。

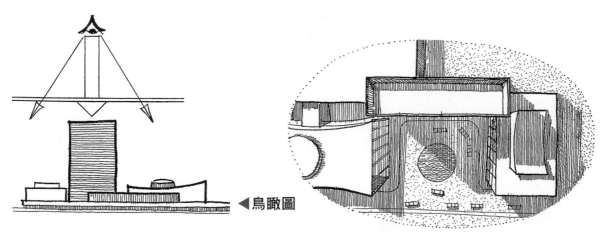

◀鳥瞰圖

觀察者人仍在直升機上，但這次是直直往下看祕書處大樓（與第 63 頁上圖做比較）。

方向相同的多個方塊，只有兩組聚合線

這裡我們可以看到許多個平行擺放的方塊，有的高於視平線，有的低於視平線，盡收眼底（所有的方塊都落在視界圓錐中）。於是，所有鏈子（平行的水平線）都會聚合到同一個消失點，所有的鐵絲（平行的水平線，但方向不同），會聚合至另一個消失點。管子平行於觀察者的臉，所以會維持平行。

注意，在視平線上方的鐵絲和鏈子會向下聚合，在視平線下方的鐵絲和鏈子則會向上聚合（如果落在視平線上，自然會呈現水平狀態）。

從下面的透視繪圖可以看出這些簡單的原則。

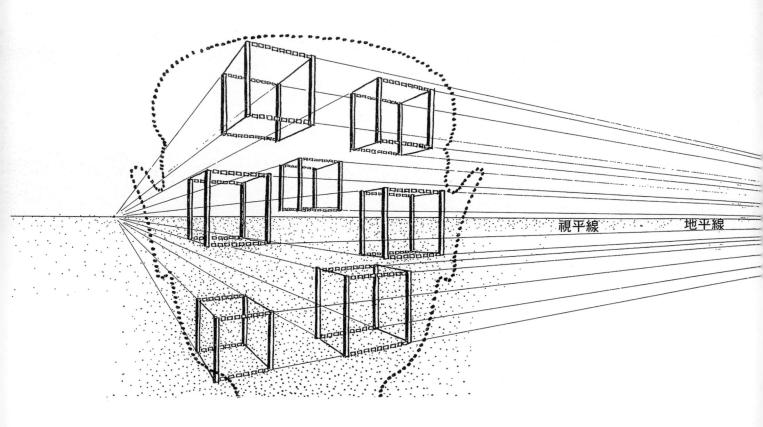

視平線　　　　地平線

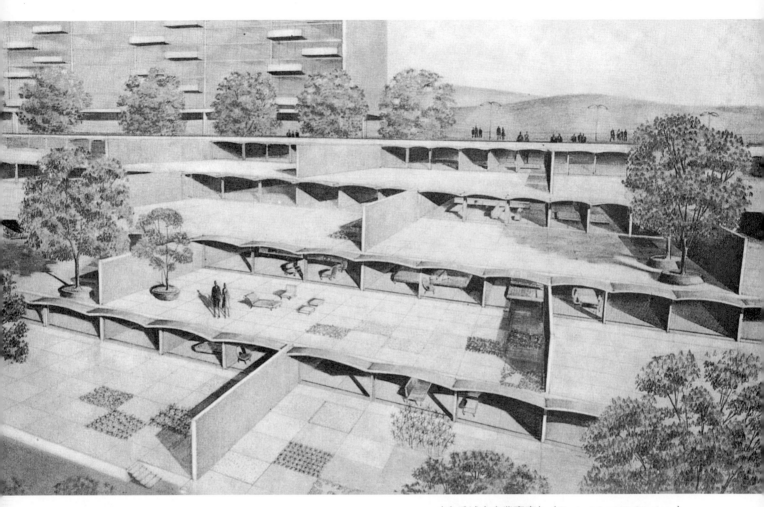

〈山丘城市企業專案〉（Project for Hill City Inc.）
建築師：達梅利奧與荷豪瑟
繪圖：約瑟夫・達梅利奧

方向不同的多個方塊，會有多組聚合線

　　一組朝向各種不同方向的方塊（磚塊、骨牌等）會有多組水平的平行線。如果把每一組平行線延長，就會發現每一組平行線都將在地平線（視平線）上聚合至自己的消失點。以下是該原則的應用。

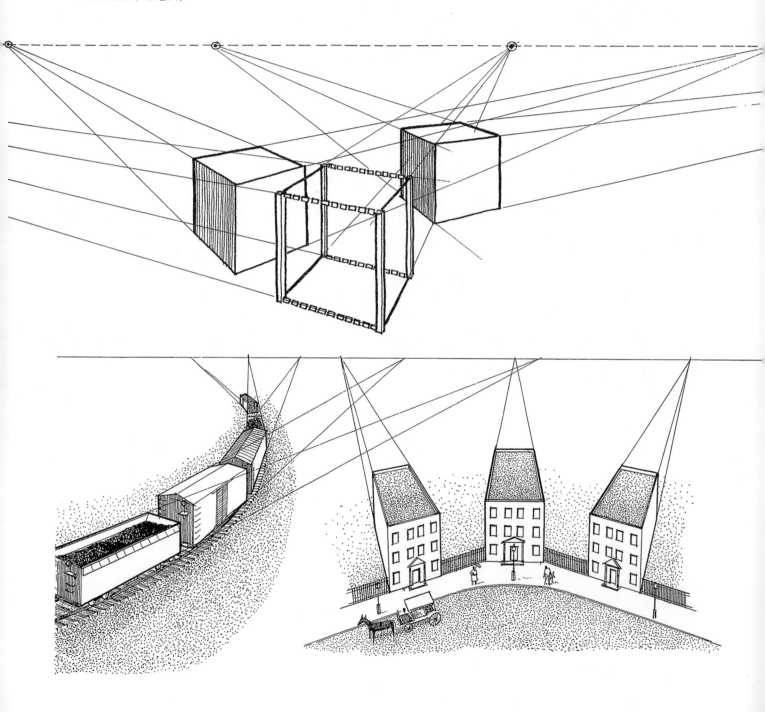

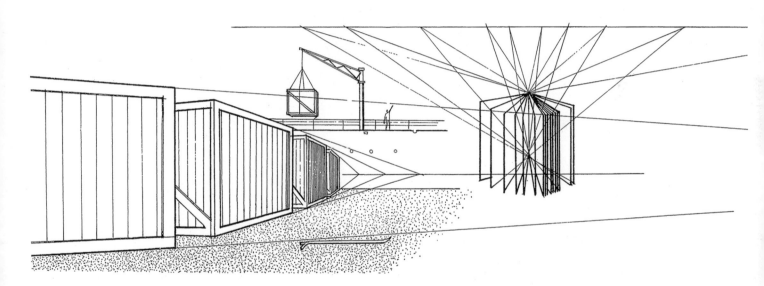

基本原則：有多組水平平行線時，每一組都會在地平線（視平線）上，找到自己的消失點。

為什麼透徹了解簡單的形狀這麼重要？

　　一旦正確畫出方塊或長方體等基本形狀，就可以運用這個形狀作為各種不同物體的基礎線條。被畫物體的尺寸不重要。舉例來說，下方這個比例的長方體可以被畫成一本書、一棟辦公大樓，甚至是廣告看版。

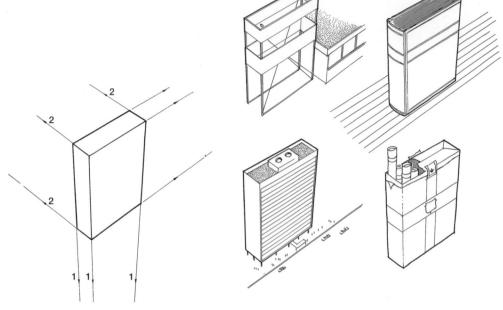

　　或者，也可以把相同的形狀「平放」，變成類似形狀的樣板，好比一張床、一個雪茄盒、一把槍、一本書、一個游泳池等。（注意，原本向左聚合的 2 號線現在向下聚合，原本向下聚合的 1 號線現在向右聚合）。

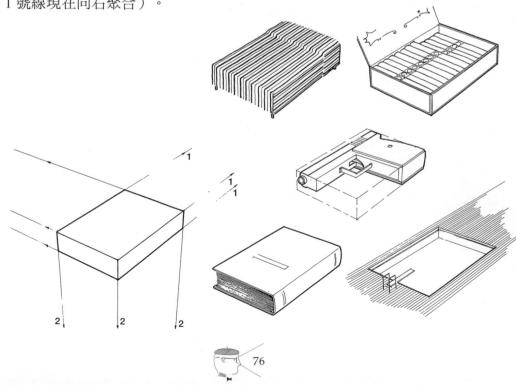

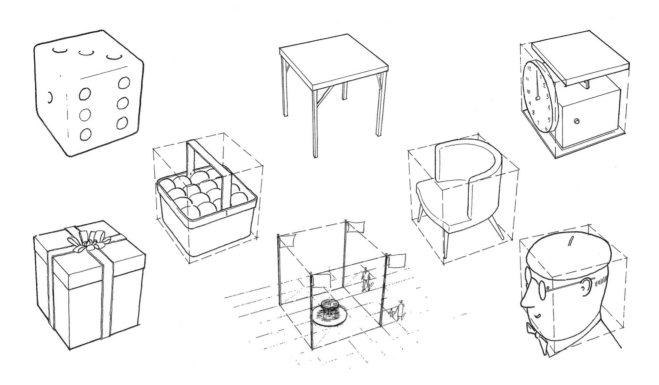

基本的方塊形狀可以用來畫各式各樣的物體。

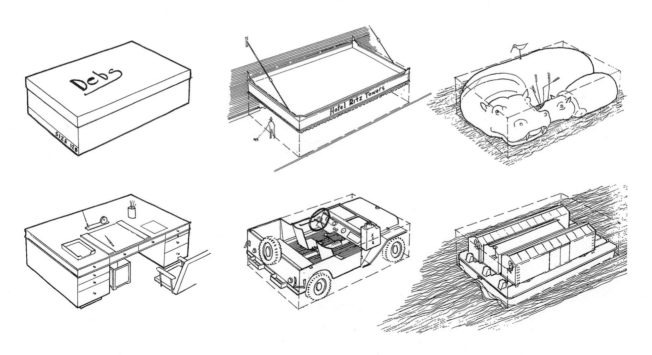

基本的磚塊形狀一樣可以多方應用，多多觀察身邊的物體。

7

「一點透視」和「兩點透視」：
使用的時機與理由
"ONE-POINT" AND "TWO-POINT" PERSPECTIVE-WHEN AND WHY?

用鐵道圖示範一點透視與兩點透視

　　鐵軌的枕木和右邊建築的黑線平行於畫面，因此不會聚合。鐵軌本身和建築花俏的線條與畫面垂直，所以會聚合，又因為觀察者的中心視線直指向聚合方向，所以這組線條的消失點就會在圖片中央，這就叫做一點透視。現在，看看那個行李箱，行李箱的兩組水平線都和畫面有個角度，所以會向左右聚合。觀察者（鳥瞰圖）指向這兩組平行線的方向，定出他們的消失點，這就是兩點透視。

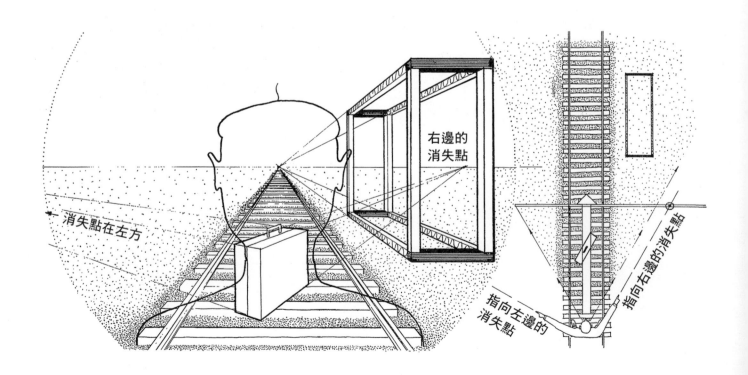

　　當觀察者把觀察重點轉移至鐵道旁的建築時，鐵道枕木和建築的黑色線條就會與畫面成一個角度，鐵道本身和建築物花俏的線條也是一樣，只是方向不同。鳥瞰圖中，觀察者的右手指向第一組線條的消失點，觀察者的左手指向第二組線條的消失點。現在再來看看行李箱，行李箱其中一組水平線現在與畫面垂直，所以中心視線就會指向這組水平平行線的消失點，這個消失點會落在圖畫的中央。行李箱的另一組水平線與畫面平行，所以線條在圖畫中仍保持平行。一點透視和兩點透視現在對調了。

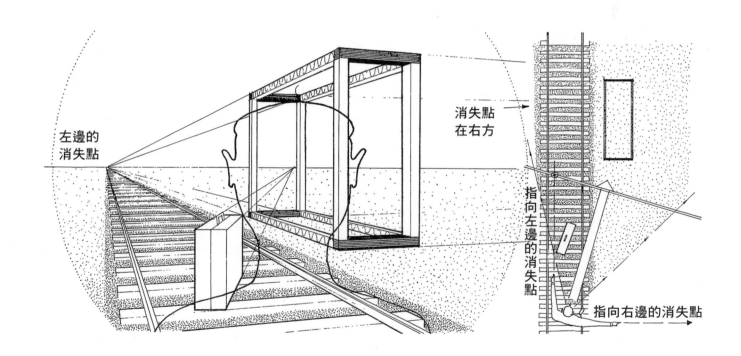

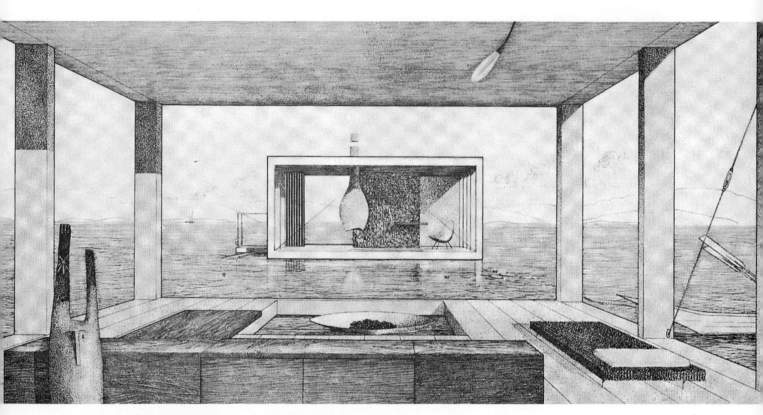

這是「一點」透視的實例，消失點就落在圖畫的中心。

〈漂浮的房子〉（Floating Houses）
紐約喬治湖（Lake George）
建築師：達梅利奧與荷豪瑟
繪圖：桑弗・荷豪瑟

這是「兩點」透視的實例，一點落在極右處，另一點落在圖畫內。

繪圖：維儂・史密斯（Vernon Smith）

扭曲的一點透視與正確的一點透視

　　很多透視法書籍會直接寫道，當一個長方體物件（例如鐵道、方塊等）某一組平行線的消失點落在圖畫內時，另一組（與第一組成直角）平行線就不會聚合，線條在圖畫上會呈現平行、水平的。下圖就是以這個過於武斷的規則畫出來的。

　　留意鐵道和花俏的線條在正確的位置上找到了消失點，但是枕木和黑線（與畫面也有一個角度，詳如鳥瞰圖），應該要在觀察者右手臂的方向找到消失點，然而並沒有。那行李箱呢？行李箱「退後」的線條正確地消失在中心視線上，然而行李箱的另一組平行線條（平行於畫面）也是正確地保持水平，沒有聚合。這樣畫出來的結果就是，行李箱的前緣與枕木平行，這是錯的！而且圖中也可以明顯看出最右側的物體變形了。換句話說，這個原則與基本透視畫的原則互相抵觸，會造成扭曲變形。

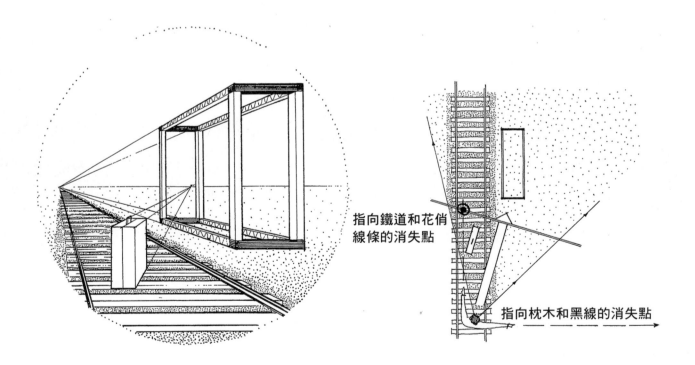

指向鐵道和花俏線條的消失點

指向枕木和黑線的消失點

　　之所以這麼多人使用這套規則，是因為這樣比較好處理遙遠的消失點。難處理的遙遠消失點在丁字尺與三角板透視中會很複雜，但是如果只是一般手繪繪畫，運用上是沒有問題的。

　　因此，當長方體物件其中一組平行線的消失點座落在畫作的垂直中心時，另一組線條（與上述平行線成直角）看起來就會是平行、水平的。但是，當這個消失點偏離中心時，這表示觀察者正在改變他的視覺焦點，所以另一組平行線條就會開始聚合到遠方某處的消失點。例如第 81 頁畫作和下圖。

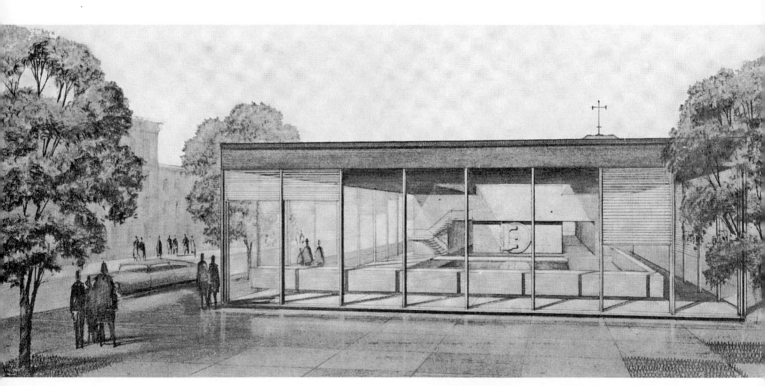

〈長島儲蓄銀行〉（Long Island Savings Bank）
建築師：達梅利奧與荷豪瑟
繪圖：約瑟夫‧達梅利奧

8

仰視、俯視、平視的深入討論
MORE ON LOOKING UP, DOWN, AND STRAIGHT AHEAD

掌握「視覺真實」與視角的關係

再複習一下第 6 章的「俯視」方塊與「仰視」方塊的圖解，注意圖中的垂直線條其實不是垂直的，而是分別向下與向上聚合。

許多教材很武斷地說上述的垂直線條永遠是垂直的，這個規則雖然和眼前所見的「視覺真實」相左，卻可以用來簡化事物。但是這種規則只適用於機械透視（丁字尺與三角板透視），因為要聚合垂直線條會讓繪圖變得非常複雜，很難找到、運用遙遠的消失點，也會讓垂直測量的過程變得非常麻煩。

所以，在手繪時（非專業機械繪圖）就使用「視覺真實」吧。如果你覺得很難接受「視覺真實」，下面的方法可以幫助你理解。

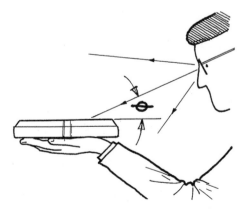

拿一本書，像左圖的方式捧著。你會看到右圖的景象，線條聚合至視平線中間的消失點。對一般的透視繪畫來說，這樣就夠了。

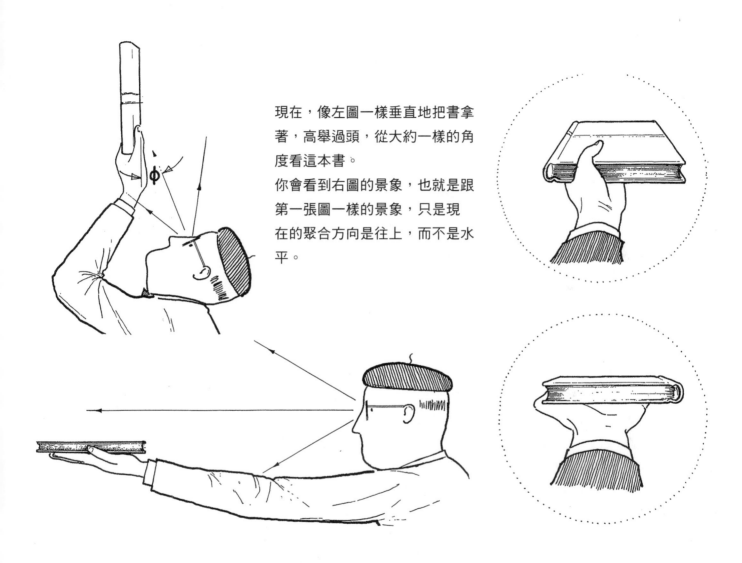

現在，像左圖一樣垂直地把書拿著，高舉過頭，從大約一樣的角度看這本書。

你會看到右圖的景象，也就是跟第一張圖一樣的景象，只是現在的聚合方向是往上，而不是水平。

所以，兩組圖的聚合方式是一樣的，也就是說，圖像從兩個視角看上去是一樣的。原因其實就是在兩組圖中，眼睛（視線）和物件（書）的關係是一樣的（注意特殊符號標出的角度）。

再試一次，用上述兩種不同的視角看這本書，把書拿到與中心視線水平的位置，你就會更清楚明白這個原則，因為在這個位置，聚合與前縮幾乎是最大值。

以平視和仰視來看物件

然而，為什麼往上和往下的聚合鮮少被使用？原因是我們看東西主要多以水平視角看。這不只是因為水平視角符合脖子和頭的人體工學，更是因為我們看到的絕大多數物體都靠近眼睛平視的視角。

所以說，我們的中心視線通常都是水平的，於是我們想像出來的「畫面」，就會是垂直的（也就是與地面呈 90 度）。在這樣的條件之下，垂直的物體看起來就一直會是垂直的。

視平線上的物體無限多，上面列舉幾個圖例（注意垂直線條的真實方向）。

　　那麼，什麼時候該使用向上或向下聚合呢？在想要誇飾或是強調主題的時候，就可以運用。但是最主要的使用時機還是與主題本身的性質有關。換句話說，**通常會從下往上看或從上往下看的物體，應以垂直聚合法來作畫。**

這裡列舉一些常被仰視的物體，也就是高於視平線的物體（注意垂直線條向上聚合）。

以俯視來看物件

這些是通常會被俯視的物體，也就是低於視平線的物體（注意垂直線條向下聚合）。

複習：仰視、平視、俯視

　　所以，當我們向上或向下看某一個物體（例如一個方塊）時，每一個不同的視角都會導致不同的垂直線聚合。本頁右圖畫出了左圖視角看到的方塊。

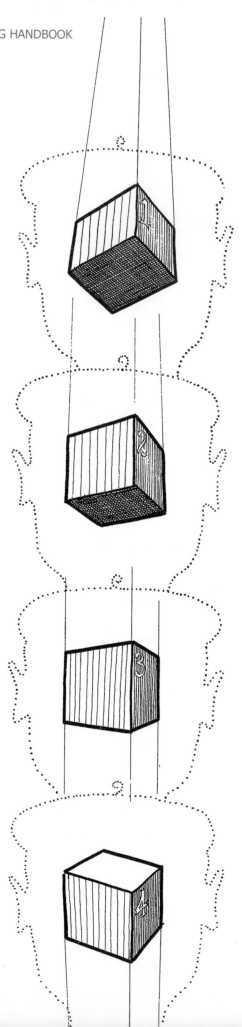

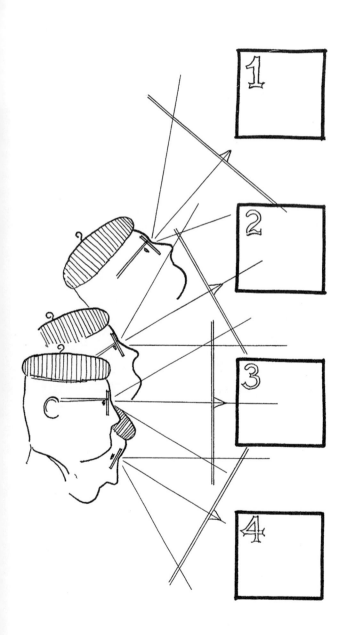

平視的延伸討論

但是（請注意，接下來要說的這點很重要），如果我們退後，同時看這幾個方塊，也就是所有方塊都落在視界圓錐內，那麼中心視線就會幾乎是水平線，而且我們的臉和畫面也會幾乎呈現垂直。

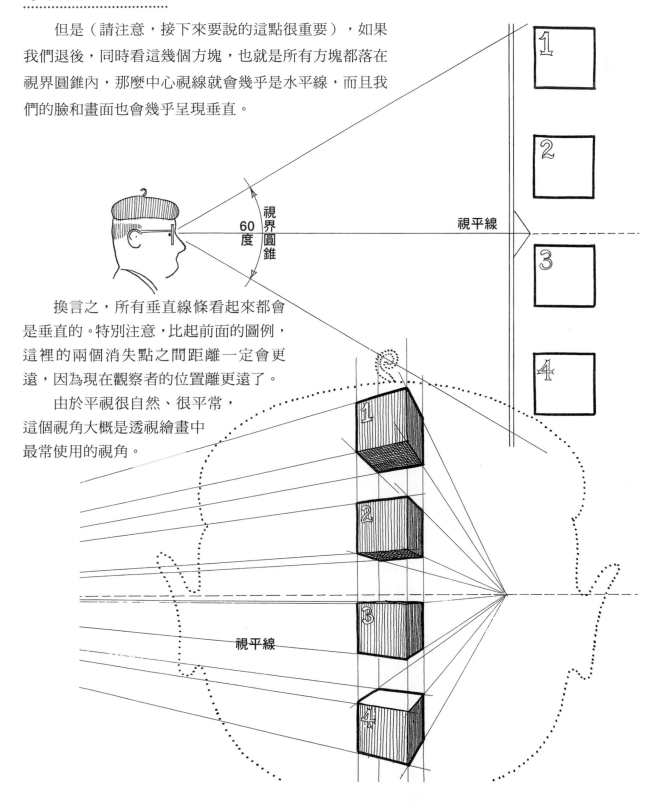

換言之，所有垂直線條看起來都會是垂直的。特別注意，比起前面的圖例，這裡的兩個消失點之間距離一定會更遠，因為現在觀察者的位置離更遠了。

由於平視很自然、很平常，這個視角大概是透視繪畫中最常使用的視角。

9

透視變形
PERSPECTIVE DISTORTION

造成透視變形的因素：消失點距離和視界圓錐

　　如果我們使用相同的消失點，在上方和下方再多畫幾個方塊，新的方塊就會扭曲變形。新方塊前面的角（如右圖）會小於直角。而正常的方塊不是長這樣。

　　新的方塊之所以會有這樣誇張的聚合，是因為新的方塊落在觀察者清楚的視界圓錐外。

　　在真實世界中，如果觀察者往後站，就會更清楚看見更多方塊（觀察者的視界圓錐範圍變大了），扭曲變形的情況就會消失。見右邊的示意圖。

　　在透視繪畫中，要解決扭曲變形的問題，只要把消失點放到更遠的位置就可以了。

　　右邊的圖顯示觀察者「往後站」時，觀察者指向的消失點就變遠了。

　　故此，把消失點的距離拉大，就可以稍微解決畫面邊緣扭曲的問題。也就是說，觀察者必須往後站，讓固定的視界圓錐範圍變大，看見更多東西。

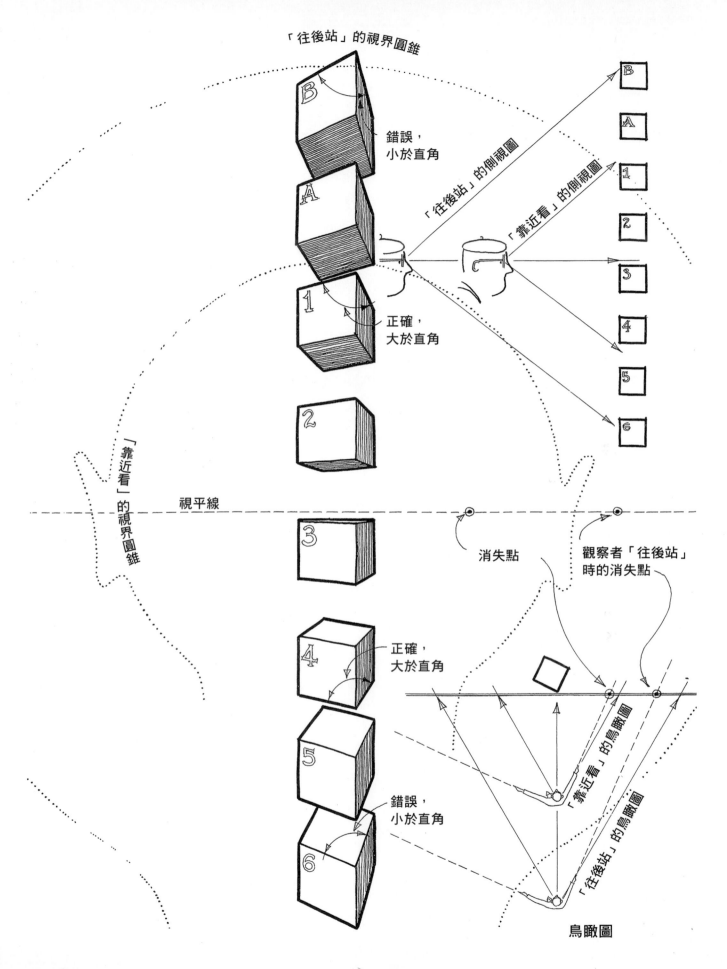

「往後站」的視界圓錐

錯誤，
小於直角

正確，
大於直角

「往後站」的側視圖

「靠近看」的側視圖

「靠近看」的視界圓錐

視平線

消失點

觀察者「往後站」
時的消失點

正確，
大於直角

錯誤，
小於直角

「靠近看」的鳥瞰圖

「往後站」的鳥瞰圖

鳥瞰圖

水平扭曲——觀察者、視界圓錐、消失點三者之間的關係

現在，我們來看看水平排放的物體會遇到的問題，其實原則和解決方式都跟前面一樣。

當觀察者站得跟物體很近時，消失點的位置相對較近（見鳥瞰圖），視界圓錐只能容納中央的幾個方塊，而視界圓錐外的方塊嚴重扭曲變形，形狀失真（見上圖）。

但是當觀察者後退了，視界圓錐就可以納入更多方塊，消失點之間的距離拉開，改善了扭曲的情況（見下圖）。

因此，如果你的畫作中有很多扭曲變形的情況，可以試著把消失點的距離拉開（你得「往後站」多一點來看物體），或是只畫出沒有扭曲的中央區塊（依據實際的視界圓錐作畫）。

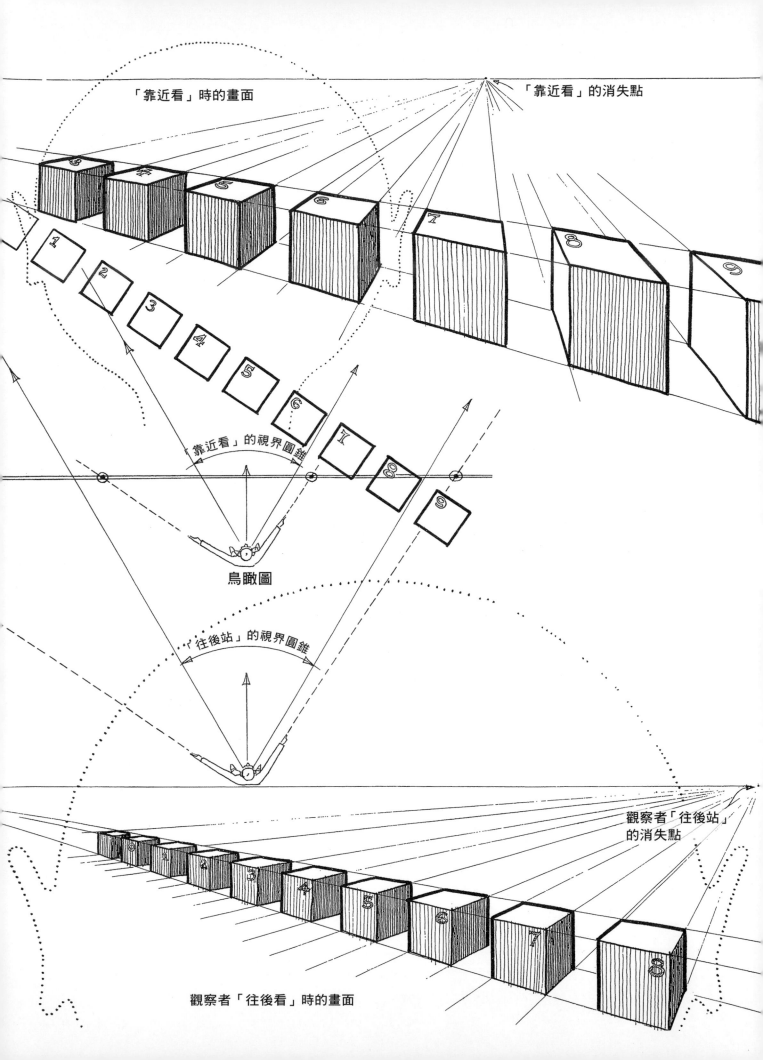

「靠近看」時的畫面　　　　　　　　　　　　　　　　「靠近看」的消失點

「靠近看」的視界圓錐

鳥瞰圖

「往後站」的視界圓錐

觀察者「往後站」
的消失點

觀察者「往後看」時的畫面

如果消失點之間距離太遠……

　　因為消失點之間距離太近而造成扭曲是常見的錯誤，因為距離近的消失點比距離遠的消失點好處理，不要因懶惰而讓畫作失真。

　　但是，也要避免另一個極端。消失點之間距離太遠也會造成繪圖失真，因為這會導致聚合太小，圖畫看起來太過平面。

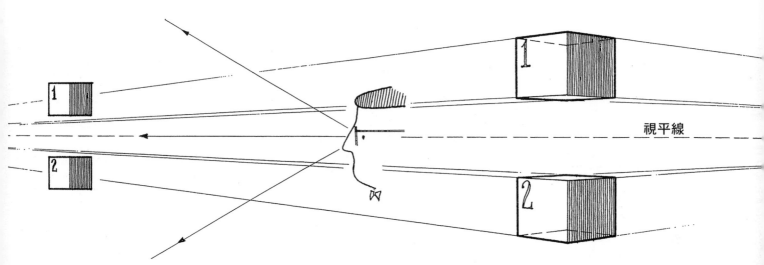

視平線

　　上方的圖（右）就是一例。畫面之所以看起來太平，是因為觀察者從太遠的地方觀看，或是很侷限的只畫非常靠近視界圓錐中心的物體（見側面圖）。要怎麼改善這個問題呢？由於繪畫主體四周通常會有其他物體或是前景、背景（雲、樹木、房間的細節等），畫下其他物體會帶給整張圖寫實的立體感。另一個解決方式是「靠近」繪畫主題，也就是善加運用拉近消失點的距離以及更明顯的聚合。

　　大原則：在圖畫的正中央，聚合最不明顯，越靠近視界圓錐的邊界，聚合會越加顯著。超過視界圓錐的範圍，就會開始失真，出現不合理的扭曲。離視界圓錐越遠，這種情況就越嚴重。見上圖。

10

決定高度與寬度
DETERMINING HEIGHTS AND WIDTHS

高度線

　　假設這是一個 6×6×6 英尺的方塊，從消失點的輔助線可以看出，以虛線表示的立柱也都是 6 英尺高。上方輔助線可稱為 6 英尺的「高度線」。

　　假如要在 X 處畫出一個 6 英尺高的人，只要延伸底部的輔助線和高度線就可以了。

　　現在假設我們要畫的人不是站在現有的輔助線上，而是站在以圓圈包住的 X 點上。

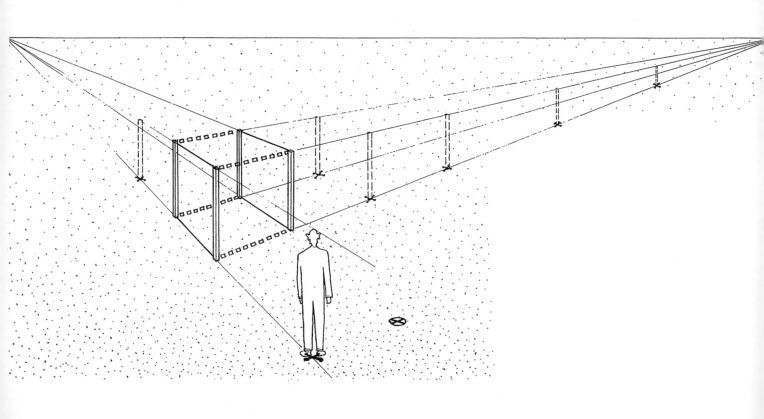

　　這樣的話，首先把該位置點與左邊消失點連成一條地面上的線，在這條線與方塊面交匯處畫一條垂直線，圖中以虛線表示，這條虛線在透視上是另一條 6 英尺的線。

　　從這條假想垂直線的頂部，畫出另一條消失線。這條線就是 X 點的 6 英尺高度線。

左邊的消失點

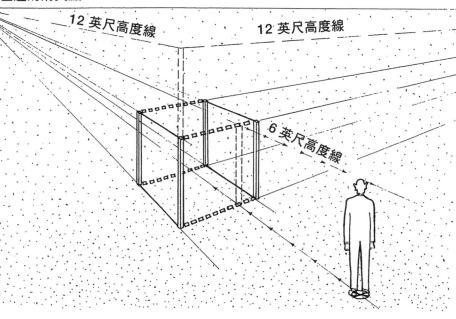

12 英尺高度線　　　　12 英尺高度線

6 英尺高度線

假設你想要畫個 12 英尺高的東西，只要把 6 英尺高度線往上疊，在高度兩倍的地方畫出 12 英尺的高度線（更虛的虛線）。

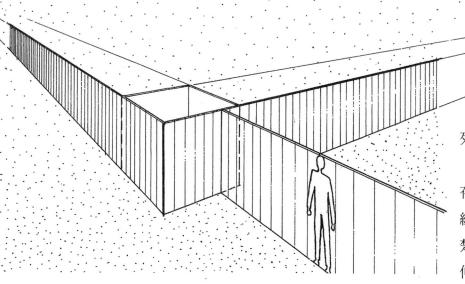

假使把這些圖想成一系列 6 英尺高的柵欄圍籬，那麼「高度線」就會是一條真實存在的線，而不是假想的輔助線。從這張圖我們可以更清楚看出這些線如何「四處延伸」、定義高度。

高度與視平線的關係

一、觀察者站著時的高度

右頁上圖中，身高跟觀察者差不多的 1 號人，和觀察者站在同一個平面上，所以他們的視角也和觀察者的視角一樣（在地平線上）。

稍矮個幾寸的 2 號人（大部分是女性）的頭頂大概會落在視平線上方。

3 號人，也就是兒童，兒童大約 2 .5 英尺高，也就是成人高度的一半，兒童的頭頂大約會落在站著的成人身高一半處。因此，不管兒童站在哪裡，兒童的頭頂與視平線的距離大約等同於他們的身高。

4 號垃圾桶大約 2 英尺高，從 5 英尺的視平線來看，垃圾桶不管放在哪裡，都會落在地面與視平線間 2/5 處。

那麼站在 5 英尺的高蹺上，身長 5 英尺的 5 號人呢？高蹺的腳蹬在視平線上，因此總長 10 英尺的 5 號人，一半會在視平線上，一半會在視平線下，不論他們站在哪裡。

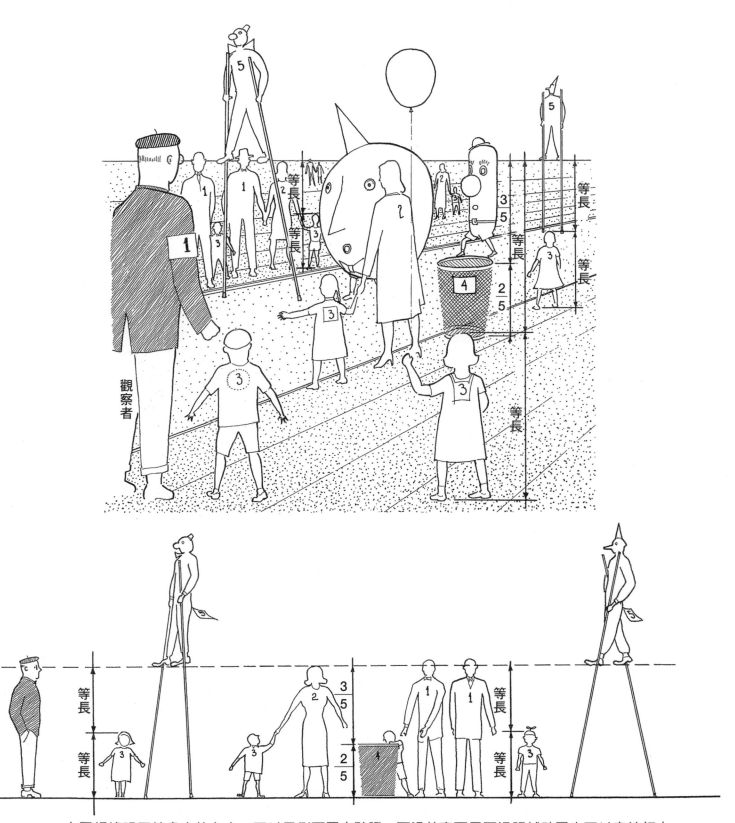

上圖根據視平線畫出的身高，可以用側面圖來驗證。不過其實不需要這張輔助圖也可以直接把上述比例呈現在畫作上。複習前面的步驟就會得到下面這張圖。

二、觀察者位於高處的高度

假設觀察者 1 號人位在地面上 12 英尺處（6 英尺高的人站在 6 英尺高的梯子上），也就是說，所有站在地面上的人都位在視平線以下。

如此一來，所有 12 英尺高的物品頂端，例如牆壁，都會落在視平線（地平線）上，看起來就會像右圖。

6 英尺高，靠著牆面站的 3 號人，身高永遠會是牆壁高度的一半，也就是說，從視平線往下畫一條垂直線，3 號人就會位在這條垂直線的下半部。虛線是 3 號人的高度線。

因此，6 英尺高的 4 號人，不管站在畫面中地上哪個位置，也都會位在從視平線向下畫出的垂直線的下半部。

4 英尺高的 5 號兒童一定會站在視平線下方垂直線條的 4/12（1/3）處。

要證明這個原則（用另一種決定高度的方式），可以選定任兩個高度相仿的人，把他們的頭連在一起，接著再把他們的腳連在一起，這些線條向外延伸就會落在水平線上的消失點（見虛線）。

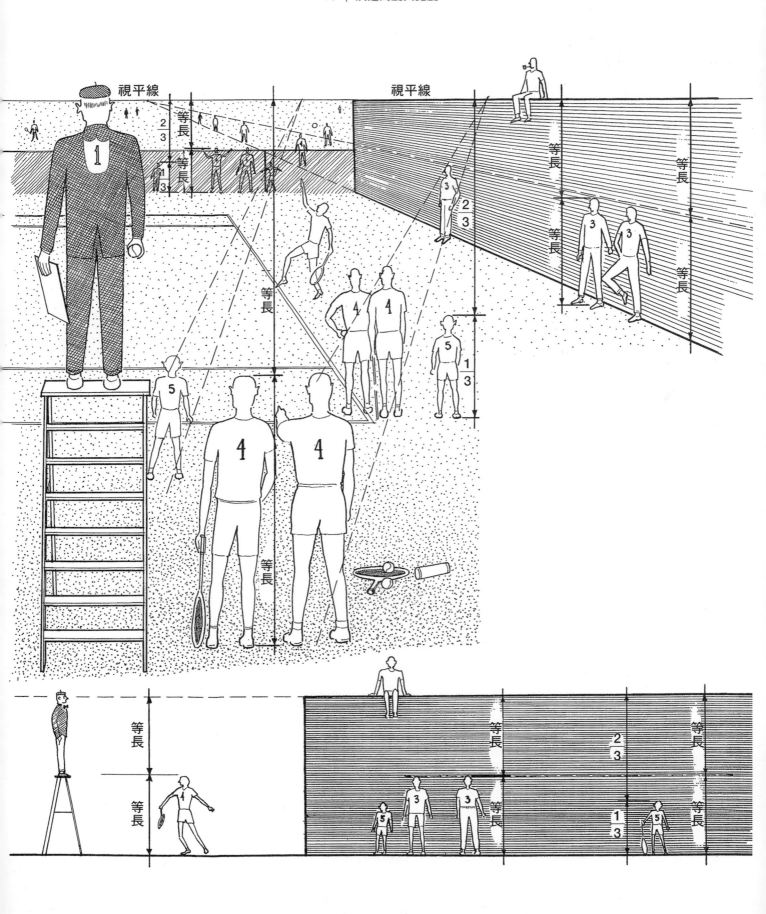

三、觀察者坐著時的高度

這張圖中，觀察者的視平線約在地面上 4 英尺處。在這樣的條件下，其他所有坐著的 1 號人的視線也都在視平線上。

站著的 2 號人，他們的頭一定高於視平線。如果 2 號人身長 6 英尺，那麼他們身體下半部 4/6（2/3）就會在視平線以下，身體上半部 2/6（1/3）會在視平線以上。也就是說，2 號人的胸腔永遠會在視平線上。

3 號男孩身長 4 英尺，他的頭頂一定會落在視平線上。

再提一次，如果把兩個身高相等的人的頭和腳連成線（見虛線），這些線條就會聚合至地平線上的一個點。

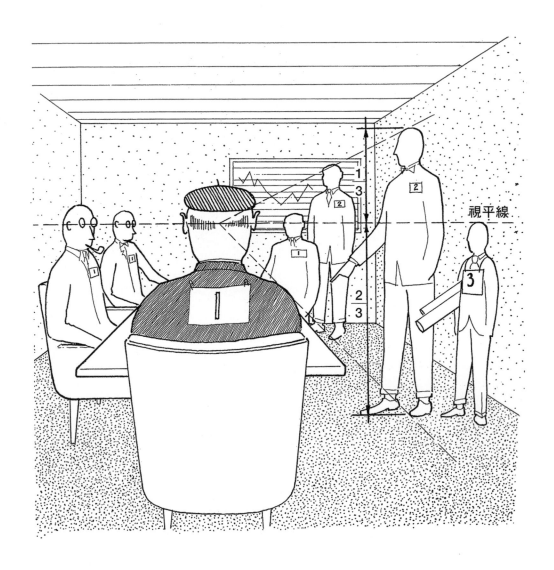

四、觀察者趴著時的高度

這張圖中，觀察者的視平線大約在地面上方 1 英尺。所以小於 1 英尺的物件會落在視平線下方（主要就是海灘球）。

所有高於 1 英尺的物件，底部 1 英尺處會落在視平線上，例如 6 英尺高的 2 號人身體下半的 1/6 處會在視平線以下，上半有 5/6 會在視平線以上。

5 英尺高的 3 號女孩身體下半 1/5 會落在視平線以下，上半 4/5 會落在視平線以上，不論她人站在哪裡。

2 英尺高的 4 號狗身體一半會在視平線以下，一半會在視平線以上。

1 英尺高的 5 號沙堡頂部會落在視平線上。

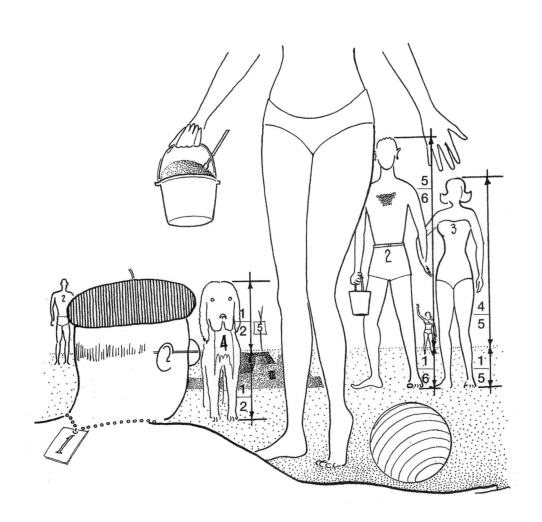

找出戶外與室內的高度

從 30 層樓高的建築屋頂看出去，所有更高的建築都會落在地平線上方，低於 30 層樓高的建築則會位在地平線下方（前提是所有建築每一層樓的樓高相仿）。

因此，視平線／地平線會切過所有高於 30 層樓建築的第 30 層樓。

前景中 60 層樓高的泛美航空大廈（Pan Am Building）看起來會比 102 層樓高的帝國大廈（Empire State Building）高，這是因為泛美航空大廈比較靠近觀察者。但是這兩棟大樓的第 30 層樓都會落在相同的水平面上，也就是觀察者的視平線。

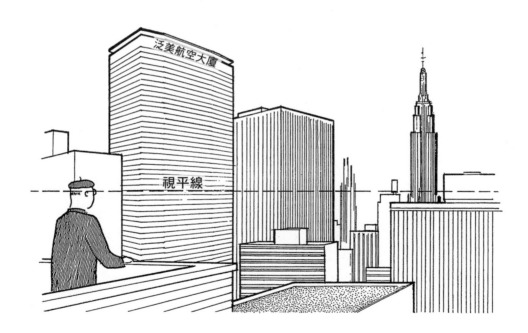

在畫室內裝潢時，則可以利用牆壁的高度找出各種物體的高度，參考右圖。

如果一間房間有 8 英尺高，那麼可以把後方的 1 號牆，或是 2 號邊牆分成 8 等份，這樣就可以輕鬆畫出在 1 號、2 號牆邊 7 英尺高的門了。

同樣的，地面往上算 3 英尺處的 3 號門把，就位在 3 英尺的高度線上。

現在我們要在前景畫一個 6 英尺高的人，虛線 4 就是這個人的高度線。

在後退的水平線上找出消失點，留意這張圖的視平線是 4 英尺高，因此所有 6 英尺高的物件，不管物件位在何處，其下半部 4/6 都會在視平線以下，上半部 2/6 會在視平線以上。

要畫 3 英尺高的 5 號椅，可以把門把的高度線延伸至椅子的位置。也可以沿著 7 號垂直線移動高度線，畫出身高 3 英尺的 6 號男孩。（圖上的輔助線使用的是中央消失點，但是視平線上任何消失點都可以運用）。注意，男孩的身高可以用左側的 3 英尺高度線來確認。

椅子上方長度 1 英尺的吊鍊上，掛著一顆 1 英尺的球狀吊燈，吊燈是使用箭頭輔助線畫出來的。

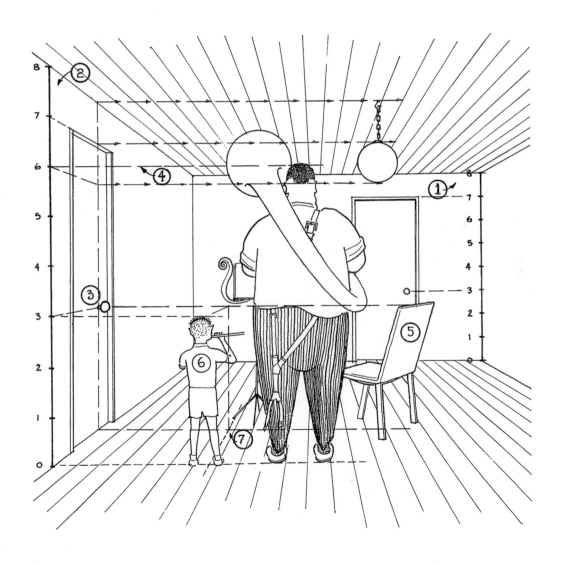

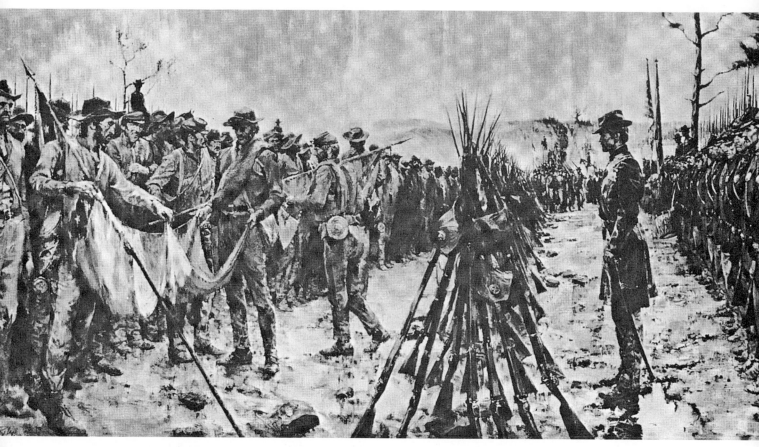

〈在阿波麥托克斯的投降〉（The Surrender of Appomattox）
肯恩・來利（Ken Riley）為《生活》（Life）雜誌完成的畫作
西點軍校博物館（West Point Museum）館藏

地面是水平的，所以水平的視平線切過所有人的胸部。

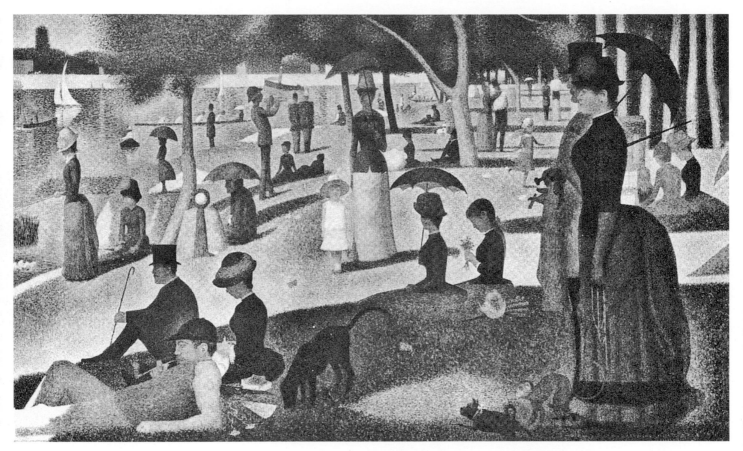

〈大碗島的星期天下午〉（La Grande Jatte）
作者：喬治‧秀拉（Georges Seurat）
感謝芝加哥藝術博物館（The Art Institute of Chicago）提供

地面往水面方向傾斜。站在較高處的成年人頭頂大約落在視平線（地平線）上。站在岸邊的成年人的頭頂大約在地面和地平線的正中央。注意頭高和地平線之間關係的改變可以用來「解釋」地面傾斜。

決定透視的寬度：寬度線

我們知道枕木是尺寸相同的物件，但是下面兩張圖因為縮小的緣故，枕木看起來越來越小。聚合至一個消失點的軌道可以作為枕木寬度的輔助線。

其他「扁平」物件（好比船、汽車、躺在沙灘上的人等等）的縮小，也可以使用聚合來做「輔助寬度線」。

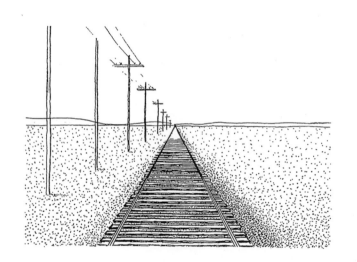
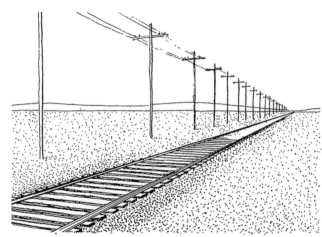

以右頁圖舉例來說：

先畫出一列物體中的第一個物件①。

聚合至視平線的輔助線可以幫助定義同一列物體中②，等長物體的「寬度」。

落在輔助線外的物體③，可以利用把輔助線的寬度向左或向右移動來畫。也就是說，A維度的寬度＝A維度的寬度，或B維度的寬度＝B維度的寬度。

假設其中一個物件④（用千斤頂之類的設備）被移至高處或低處，要決定寬度，只需要從正確的點畫出垂直線條就可以了（畫這個物件時，可以直接使用原本的視平線以及消失點）。

小結：

　　一、相同尺寸的物體寬度在透視中會縮小，可以利用聚合至地平線上的聚合線條作為寬度輔助線。

　　二、要在左側或右側畫出尺寸差不多的物件，只要照著原本的輔助線，把寬度轉移到待畫位置上就可以了。

　　三、尺寸相同，但是在上方或下方的物件，可以在適當的點，沿著寬度輔助線畫出垂直輔助線來輔助。

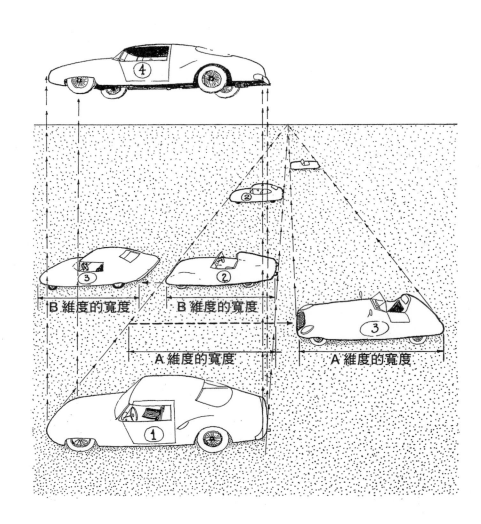

11

決定深度
DETERMINING DEPTHS

用對角線找到中心點

接下來要討論的概念，是常被用來界定透視深度的基本原則。

所有正方形或長方形的對角線（見下圖）一定會在圖案的正中央交叉。換句話說，也就是從上至下，左至右，這個交叉點切分出來的長度是等長的。

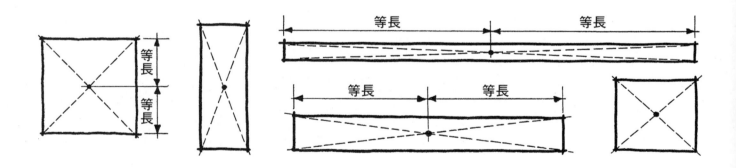

所以，在另一張桌球桌的鳥瞰圖中，兩條對角線自然會在網子的中心點交會，網子至桌邊兩側距離相等。見右頁上圖。

現在，當我們用透視法來畫桌球桌，網子應該位在哪裡呢？如果網子距離桌邊兩側等長，畫出來的圖就是錯的。請參考右頁上圖範例。

但如果是按照對角線的交叉點來決定網子的位置，就能畫出正確的透視圖（把對角線想像成真實畫在桌上的線條）。

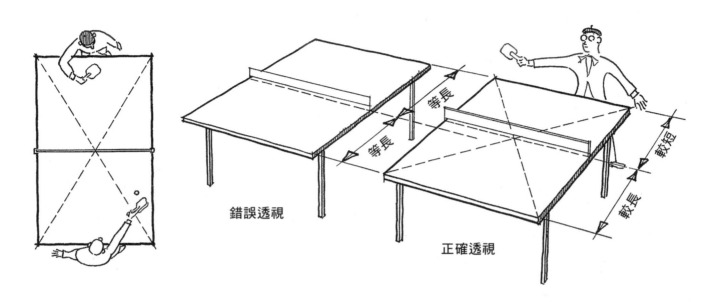

錯誤透視

正確透視

因此，要快狠準地找出中心點——請運用對角線。

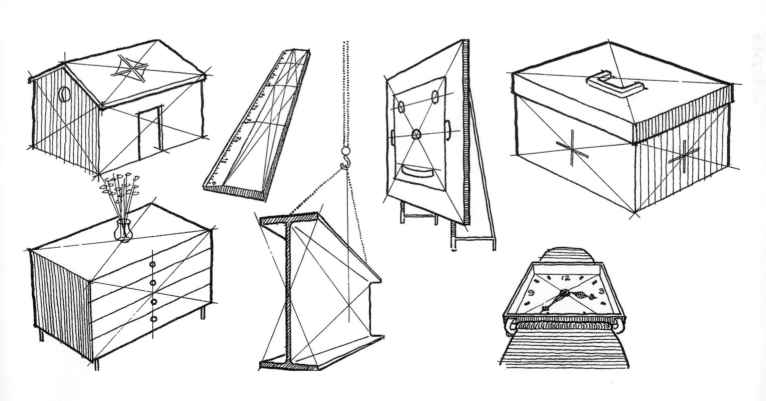

用對角線劃分等距間隔

要畫出間隔相等、向後縮小的物件，例如路燈，可以先用頂部和底部的輔助線（兩條線會聚合至消失點），畫出頭兩盞路燈。

現在讓我們用側視圖來畫出更多盞路燈（下面第二張圖片）。

步驟一：在①和②之間畫出對角線，找出中心點。切過這個中心點的水平線不僅可以找出①柱和②柱的中心點，也是後續所有垂直線條的中心線。

步驟二：從①柱的頂部和底部，通過②的中心點，畫出兩條對角線，找出③柱的位置。因為這兩條對角線把②放在③和①的正中央，所以③的位置一定是正確的。

步驟三：用對角線法依序畫出間隔相等的垂直線（注意：不需要把兩條對角線都畫出來，只靠一條對角線和中心線一樣可以達成任務）。

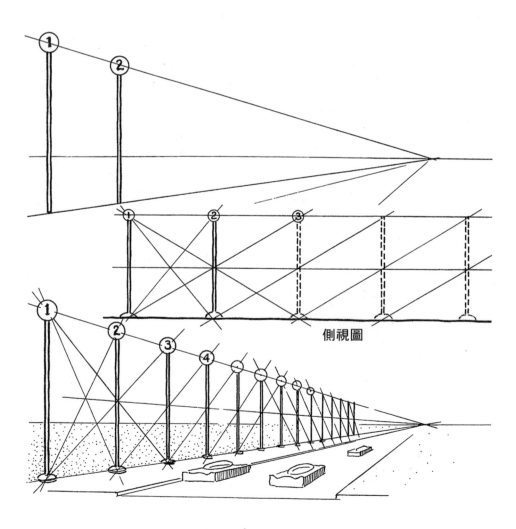

側視圖

把這種方式應用至透視繪圖上，就可以畫出間隔、聚合與前縮都正確的物體。

下面列舉了對角線法的幾個例子，請仔細觀察不同的應用方式。

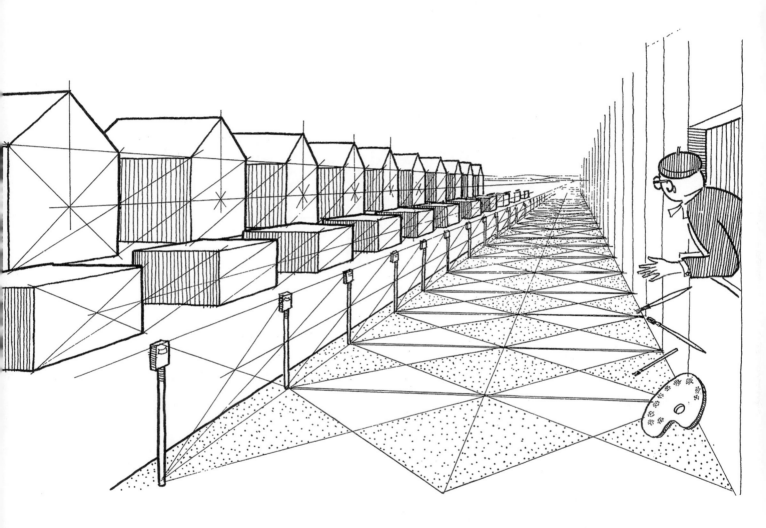

用對角線把平面分成小區塊

現在我們要把圖中物件的 A 平面分成兩等份，B 平面分成四等份，頂部分成八等份。

以透視繪圖呈現，其實和平面解法一樣。

直視每一個平面的解法。

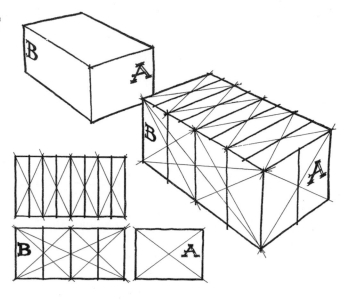

我們知道這種方法只適用在把平面平分成 2 等份、4 等份、8 等份、16 等份、32 等份和 64 等份⋯⋯假使要把平面均分成 7 等份或 10 等份，我們就必須使用接下來要介紹的方法，這方法可以把面積均分成各種不同數量的等份。

用測量線條和特殊消失點均分平面

請按照步驟繪製。見右頁上圖。

步驟一：在要被均分的平面，找出最低點的角，從該點畫出一條水平測量線，在這條水平線上用點隔出相同間隔（圖例中為 7 個點）。

步驟二：把第 7 點和另一側下方角落的點連起來，繼續延伸這條線，直到碰到地平線。碰到地平線的點，是所有與這條線平行的輔助線的特殊消失點。

步驟三：把其他六個點和特殊消失點連在一起。這些輔助線會通過物體的底線，創造出透視圖中 7 等份的空間。

注意：步驟一中點出的等份長度為 3/8 英寸（編按：1 英寸＝ 2.54 公分），但是也可以用 1/4、1/2、5/8 英寸等不同長度的間隔（亦可使用公分）。不同間隔的消失點不同，但是最後的透視圖成品會是一樣的。

我們可以用最下方的鳥瞰圖來解釋這個原理。我們現在要把一面分成兩等份，但是使用不同長度的間隔。從物件最低的角畫出三組等份間隔，間隔距離分別為 1/2 英寸、1 英寸、2 英寸。現在，把每一組間隔的第二個點都連至遠端的角（三條虛線）。接著從每組的第一個點畫出與這三條虛線平行的線。你會發現每一組的第二條線都會在平面的中央交會。所以不管測量線上的間隔長度為何，都可以做到均分平面，雖然每一組的平行線都有自己的（特殊）消失點（見下頁）。

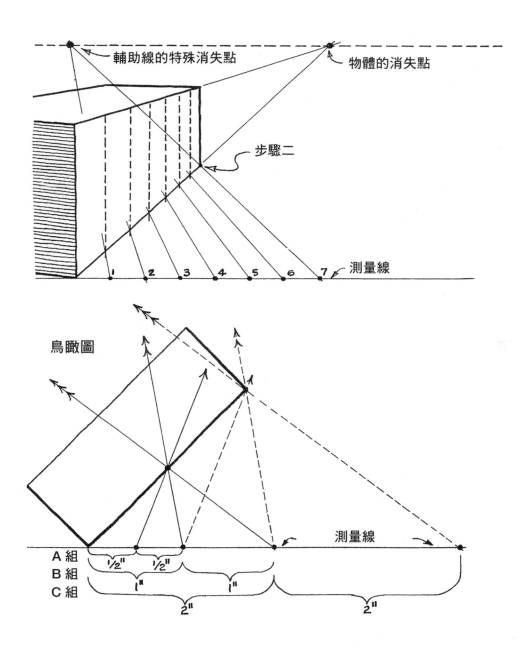

輔助線的特殊消失點

物體的消失點

步驟二

1　2　3　4　5　6　7　測量線

鳥瞰圖

測量線

A 組
B 組
C 組

1/2"　1/2"

1"　1"

2"　2"

這是前頁鳥瞰圖的透視圖。請記得：測量線上的間隔長度不影響結果。

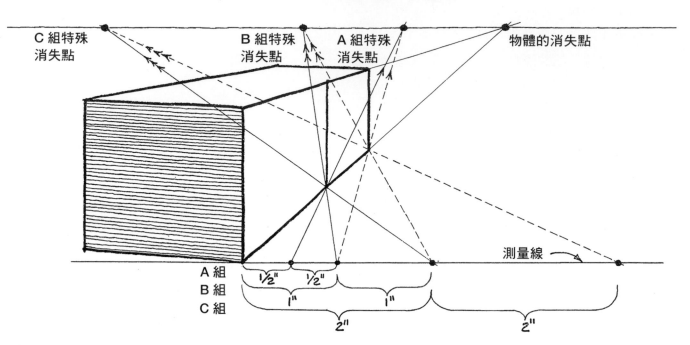

用測量線和特殊消失點把平面分成不等份的區塊

這個「測量線法」也可以用來分割不等份的區塊。假設現在有一面牆，牆上有個寬 2 英尺的入口，排列如右頁上圖。

同樣的，請務必按照步驟繪製。

步驟一：在測量線上標出一個單位、兩個單位、四個單位的區塊（如前述，使用的測量單位不影響結果，原則同上）。

步驟二：連接最遠處端點，找出特殊消失點。

步驟三：把其他點也連至特殊消失點，這樣就可以找出牆上入口的位置。

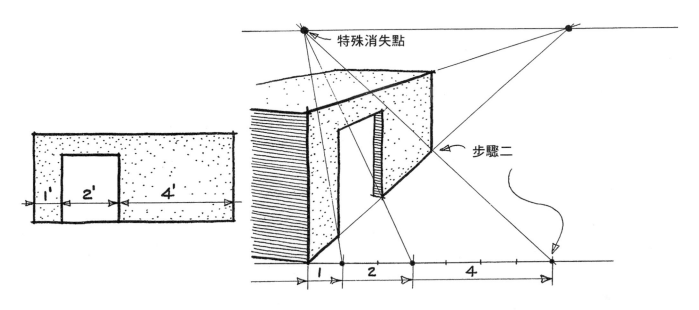

找出牆面上的正確比例之後，就可以把這個比例（從左邊的消失點）向外延伸，畫出一個 2 英尺寬的走道或 4 英尺長的長椅。

你也可以把輔助線向牆面上延伸，在屋頂上畫出一個 2 英尺寬的煙囪。但是要注意，要畫出煙囪的深度（1 英尺），就會需要新的測量線和新的輔助線（如虛線）。

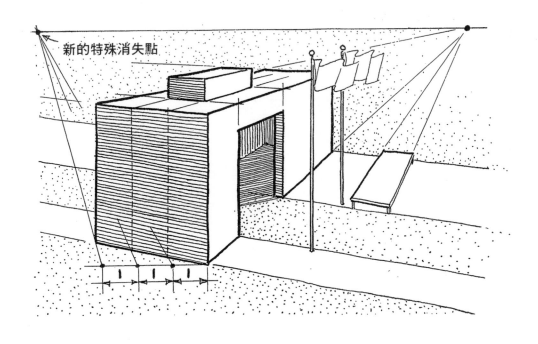

用測量線法決定室內物體的深度與寬度

下面的鳥瞰圖顯示房間裡的兩個屏風，與屏風同樣位於三分之一處的還有薄薄的豎框。

步驟一：一樣使用前述方式找出豎框（以及屏風）的位置深度（見第116頁至第119頁）。在測量線上點出三等份，再把這些點延伸至特殊消失點。

步驟二：屏風的左右位置由另一條測量線來決定，把這條測量線分成10等份（2+2+4+2）（單位不影響結果，該圖例中，每一單位是1/2英寸，亦可以使用公分）。

步驟三：使用直尺前後滑動，直到找到可以套入地面延伸線條的單位數量，藉此找出測量線的位置。

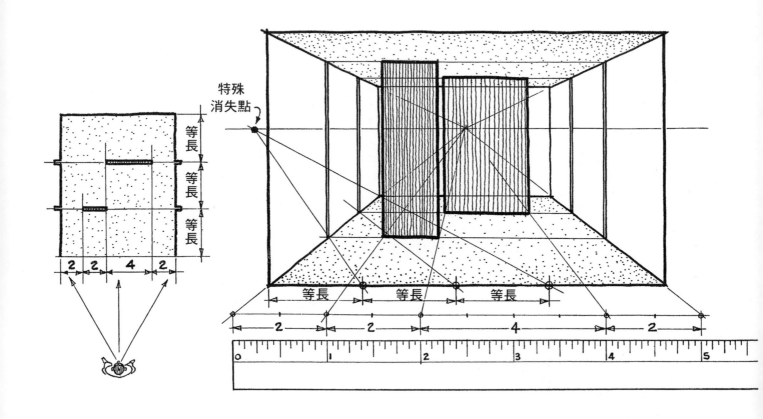

　　而下面這張鳥瞰圖中，觀察者所看到的物體不等距。不過如同上一頁，我們依然可以用同一種方法來畫出距離。

　　一樣，在測量線上畫出正確的間隔，找出深度位置，把測量線上的最後一個點與房間的角落連成一條線，接著再把測量線上其他點與特殊消失點連在一起，這樣就可以利用房間的左牆找出相對應的傢俱布局。這張圖中，物體由左至右的位置也是使用相同方法找出。

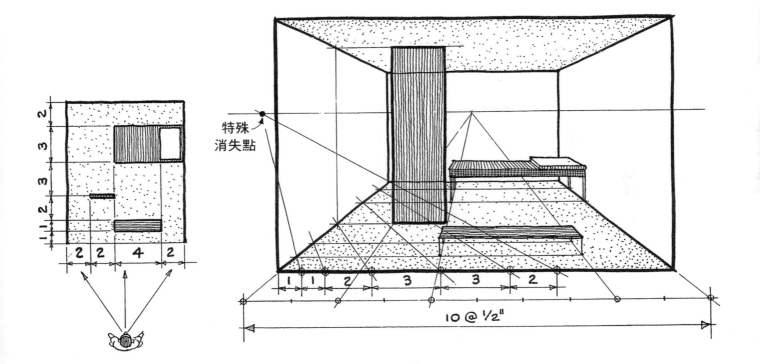

另一種決定深度的方法：使用滑尺和對角線法

現在我們要在這個長方形內畫出 5 等份的垂直間隔（例如畫出 5 本厚度一樣的書）。

步驟一：滑動直尺，在垂直線上點出適當的間隔（如上一頁），找到適當的位置做出 5 等份（注意：每一等份要做 1/2 英寸或 3/8 英寸都可以）。

步驟二：把每一個等份點連接至右側的消失點。

步驟三：如圖畫出對角線。

步驟四：在每一個交會點上畫出垂直線條。這樣就可以正確地在透視圖中隔出 5 等份。

我們可以運用下方的矩形平面圖來解釋這個原理。對角線一定可以均分矩形兩側的面積。換句話說，用對角線就可以把垂直邊的間隔正確轉移至水平邊上。

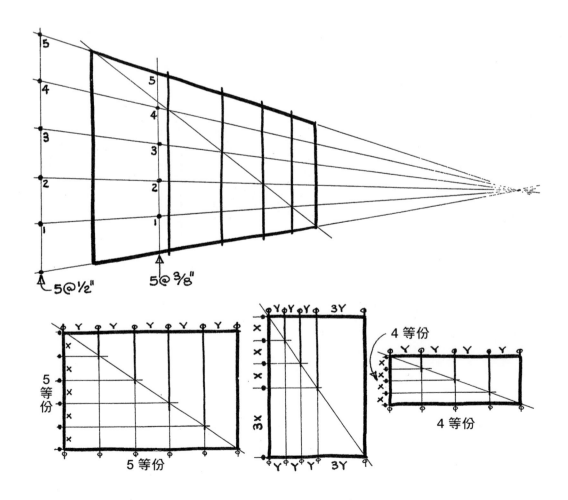

　　假設我們現在不要均分矩形上的間隔，而是想要做出不同大小的間隔。舉例來說，我們想在同一個 5 等份長的牆上畫出一個入口，距離前側 1 等份、寬約 2 等份。下方右圖顯示，我們可以用相同的方法來畫出不等份間隔。

　　注意：做垂直間隔標號的時候，一定要從對角線起始的頂部或底部邊緣開始標號，好比最右邊那張圖，對角線從底部開始，所以第一個單位的標號也要從該處開始。

　　這個方法也適用於平面，例如地板。我們一樣可以用這個方法做出等份或不等份間隔。

　　假設現在要把這個平面的深度和寬度都隔成 5 等份。見最下方圖。

步驟一：間隔 1/2 英寸的 5 等分適用於此，可以用來均分寬度，或是使用下方 3/4 英寸的 5 等份也可以。

步驟二：畫出匯聚於消失點的輔助線，接著畫出對角線。

步驟三：在對角線切過的位置畫出平行線，這樣就可以把做出五等份的深度了。

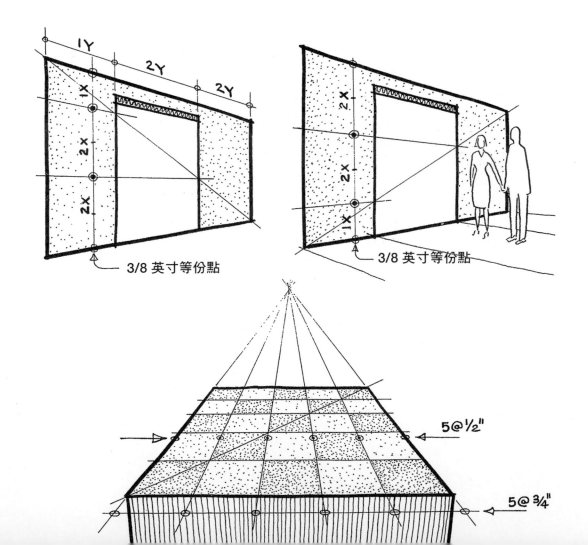

3/8 英寸等份點

3/8 英寸等份點

5@½"

5@¾"

畫尺寸相同但間隔不同的物體——對角線法的消失點

　　假使我們畫了一個物件，如圖中的 A 方塊，並且想要重複畫出這個方塊（例如畫出路上的車陣）。如果這些方塊彼此相連，我們就可以使用第 114 頁和第 115 頁的方法，但是這些方塊並不相連，所以需要使用其他方法。

　　步驟一： 先畫出第一個方塊的對角線，把這條對角線延伸至地平線，找出消失點，這條對角線所有平行線的消失點也會落在此處。

　　步驟二： 把 A 方塊的左右兩側延伸至 A 方塊邊緣消失點。這兩條線就是一列以 A 方塊為首的方塊「寬度輔助線」。

　　步驟三： 畫出下一個方塊正面的線條（粗黑線），接著把 1 號點連至對角線的消失點，這條線會與寬度輔助線交會，此點為 2 號點，利用位在後方的 2 號點畫出跟第一個方塊同尺寸的矩形。

　　步驟四： 接下來的方塊也都使用相同步驟完成。一樣的對角線可以創造出一樣的方塊。

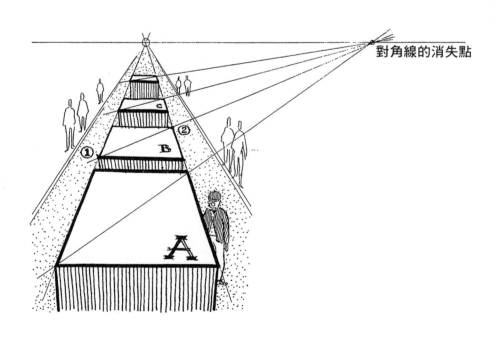

對角線的消失點

這個方法也適用於垂直平面，例如一排建築物的立面，或是卡車的側面等。

方法和上面一模一樣，圖示也長得差不多，把這本書翻轉 90 度看就能明白。

注意，第一張圖示的地平線在這張圖中變成了垂直線，這條垂直線是所有線條的匯聚線，平行於牆面。因此，對角線會如圖聚合至這條線上。如果使用其他對角線（圖中的虛線），消失點也會落在同一條垂直線上，位置會高於視平線。

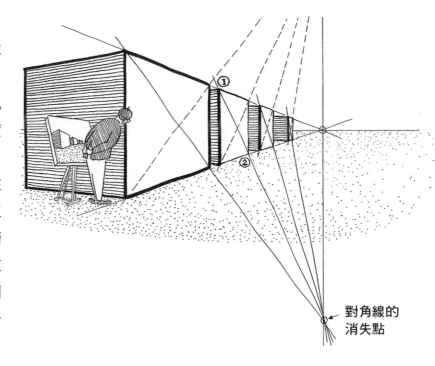

對角線的消失點

第一個圖例的鳥瞰圖和第二個圖例的側視圖顯示這個方法的原理。

注意，一旦畫出了寬度或高度線條，任何一組平行線都可以藉由成為這些矩形的對角線，切割出等長的矩形。因為這些線彼此平行，所以在透視繪圖中，自然會聚合至同一個點上（對角線消失點）。

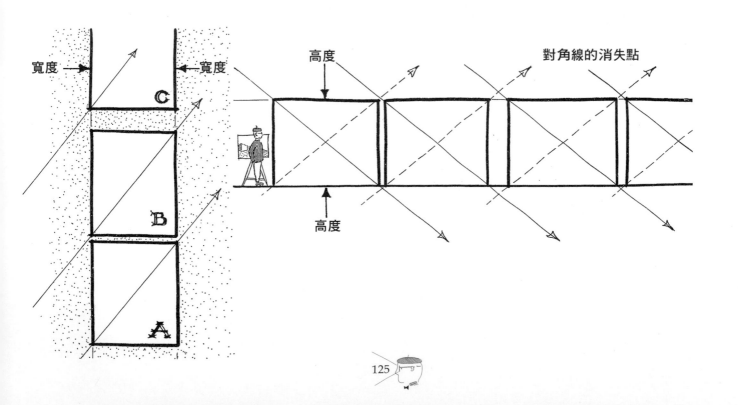

對角線的消失點

寬度　　寬度　　高度　　高度

利用對角線法畫出同一個中心點的對稱圖案

若要在正方形或長方形內畫出透視正確的同心圖案，可以利用以下方法：把水平線條延伸至消失點，畫出垂直線條，用對角線替圖案「轉向」。

對角線可以幫助你「移動圖案」，保持對稱。仔細研讀下方圖例的設計，你就會更了解這種方法在透視繪圖中的應用。

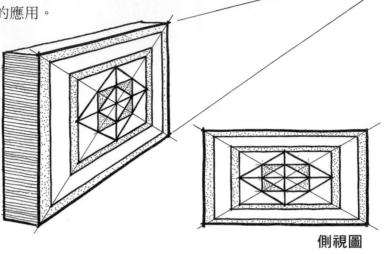

側視圖

假設你在長方形上決定了一個點，例如收音機上的一個鈕，想要以這個點為基準畫出對稱的圖案。接下來的步驟在鳥瞰圖和透視圖中都適用。

步驟一：畫出對角線。

步驟二：如圖畫出輔助線（箭頭）。這樣基本上就可以創造出一個同心的長方形。

步驟三：畫出與矩形邊緣平行的線（圖中的虛線），藉此找到想要的點。

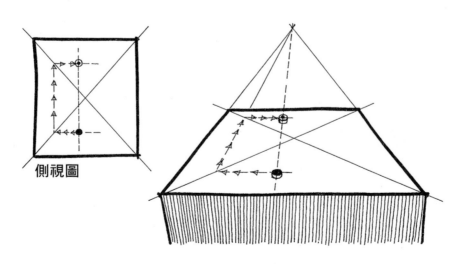

側視圖

這樣運用對角線就可以準確、迅速地畫出許多對稱的圖案。

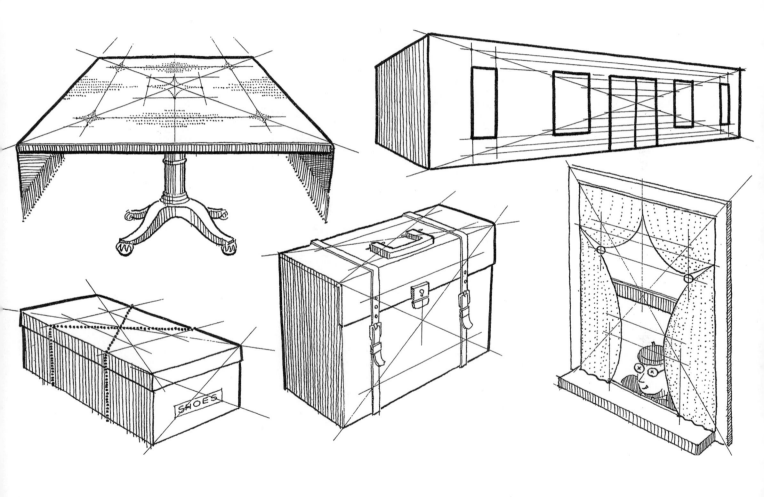

利用網格找出關鍵的點，在透視圖中畫出各種不同的設計或圖案

舉下圖為例，圖案的關鍵點上都畫上了網格（細線）。網格可以把圖案的關鍵點轉移至外圍的長方形邊緣，做出間隔，於是產生了測量線 1 與測量線 2。

要在透視繪圖中找到設計的位置，只要先大致畫下長方形，然後如圖把測量線 1 與測量線 2 對齊 A 點攤開。使用這些線條的特殊消失點，就可以把正確的尺度轉移至透視繪圖上。也就是說，這個方法是先把網格畫在透視圖上，再利用網格交會點重建設計圖案。

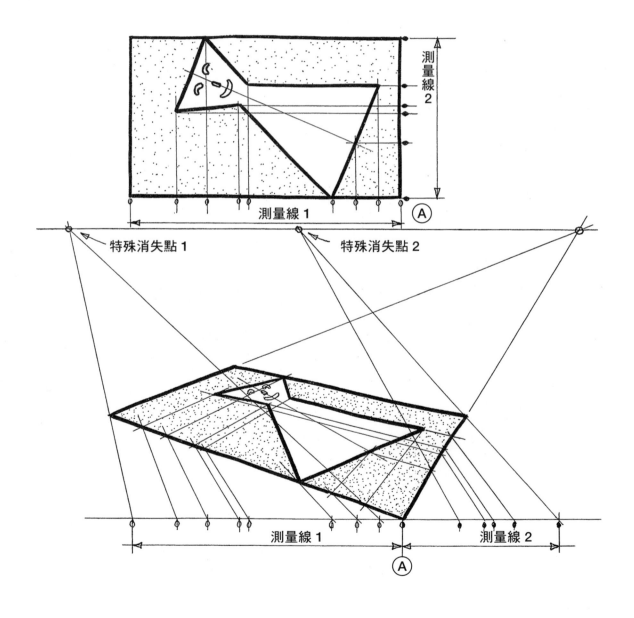

下面這張圖也一樣，在網格上標出了幾個重要的點，這些點會再被轉移到透視圖上。

使用測量線「A 至 E」以及測量線「0 至 6」，來把這些點之間的間隔轉移至透視圖上。

（注意，要找出測量線 0 至 6 的位置，只要拿一張畫好間隔的紙前後滑動，直到間隔落在輔助線內正確的位置就好）。

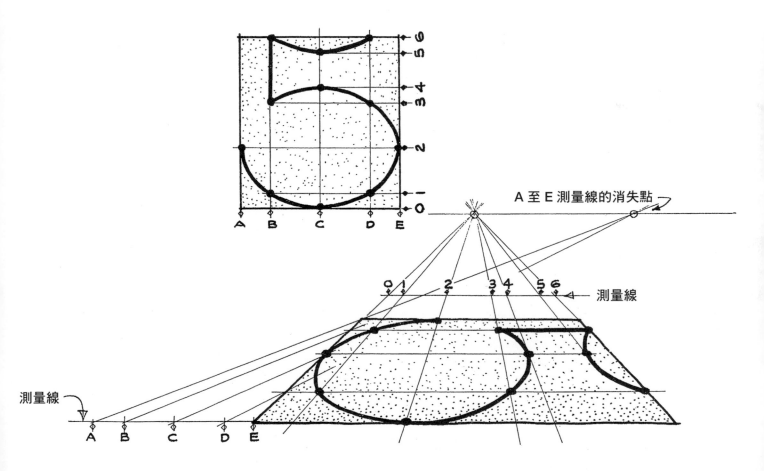

12

斜面簡介
INCLINED PLANES – INTRODUCTION

不同斜面的簡單透視

在右圖中，因為箱子底部是水平的，所以箱子的聚合線一定會落在視平線上的消失點。圖中的觀察者指向箱子的（平行）方向，也就是指向消失點（第一張圖）。

固定在一條軸上、可以任意角度打開的箱子蓋也是一樣的。當觀察者指向蓋子的方向時，蓋子的斜面指向自己特有的消失線。

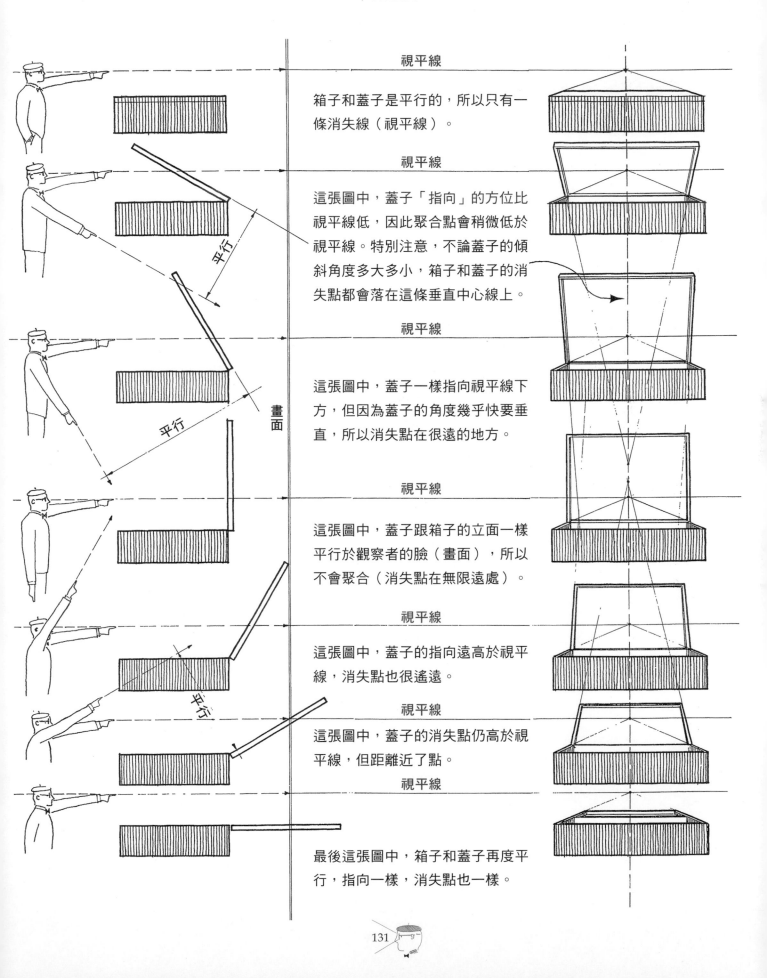

視平線

箱子和蓋子是平行的，所以只有一條消失線（視平線）。

視平線

這張圖中，蓋子「指向」的方位比視平線低，因此聚合點會稍微低於視平線。特別注意，不論蓋子的傾斜角度多大多小，箱子和蓋子的消失點都會落在這條垂直中心線上。

視平線

這張圖中，蓋子一樣指向視平線下方，但因為蓋子的角度幾乎快要垂直，所以消失點在很遠的地方。

視平線

這張圖中，蓋子跟箱子的立面一樣平行於觀察者的臉（畫面），所以不會聚合（消失點在無限遠處）。

視平線

這張圖中，蓋子的指向遠高於視平線，消失點也很遙遠。

視平線

這張圖中，蓋子的消失點仍高於視平線，但距離近了點。

視平線

最後這張圖中，箱子和蓋子再度平行，指向一樣，消失點也一樣。

平行

平行

畫面

平行

垂直消失線和地平線應用一樣的理論，目的也類似

我們接著看下面的圖：書本每一頁的上下邊緣都落在水平面上（見側視圖）。所以，這些線條都會匯聚至地平線（視平線），我們已經知道地平線是觀察者看到的水平面，也就是平行於這裡所討論的平面（可以複習第 44 頁至第 47 頁）。

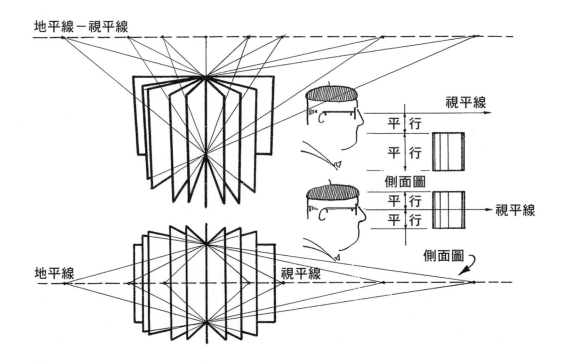

現在，再看右頁圖例，假設我們這樣拿著一本書（可能的話），讓書的「頂部」和「底部」（這裡變成了左側和右側）邊緣被垂直平面而非水平平面夾住。同上述，這兩個平行的平面以及落在上面的所有線條，都會聚合至一條消失線。但是在這個例子中，這條消失線是垂直的。這條消失線位在哪裡呢？如同上例，消失線落在觀察者眼睛所見的平面上，和書的「頂部」與「底部」平面平行（見鳥瞰圖）。

在最右側的圖中，書頁的左側與右側，也就是觀察者看到的平面，指向右邊，因此垂直消失線移到了右邊。

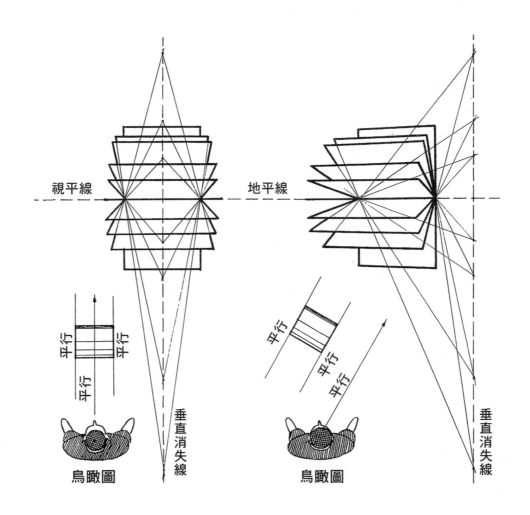

所以，一定要記得垂直消失線和地平線（視平線）的目的跟概念都是一樣的。垂直消失線和地平線上都「載有」平行於平面上的平行線條組的消失點。水平面上所有線條都會匯聚於地平線，垂直面上所有線條都會匯聚至垂直消失線。找出水平消失線和垂直消失線的方法也相同，其實上下兩張圖是一樣的，只是翻轉了 90 度而已。

我們也可以從此跨頁與前頁圖中看出，如果傾斜平面上的平行線（書頁邊緣和箱子頂端的邊緣），以水平線為旋轉軸轉動，和水平面呈現斜角時，這些線條的消失點就會落在正上方或正下方。

上坡和下坡（現實世界的斜面）

建築的線條、窗戶、磚塊的方向，以及階梯都是水平的，所以會聚合至地平線（視平線）上的消失點。

人行道、馬路、路邊、嬰兒推車、汽車，以及人行道和房子的交會處都向上傾斜，所以會聚合至第一個消失點的上方。

現在來看冰淇淋車和推車。冰淇淋車位在街道平坦處，所以冰淇淋車的線條自然會聚合至地平線上的消失點。但是推車線條位在傾斜平面上，所以會聚合至斜面的消失線上。不過，因為這兩輛推車都以相同的角度轉向，就像在人行道上面對著一樣的方向，所以它們的（左右）消失點會落在同一條垂直消失線上，一上一下。

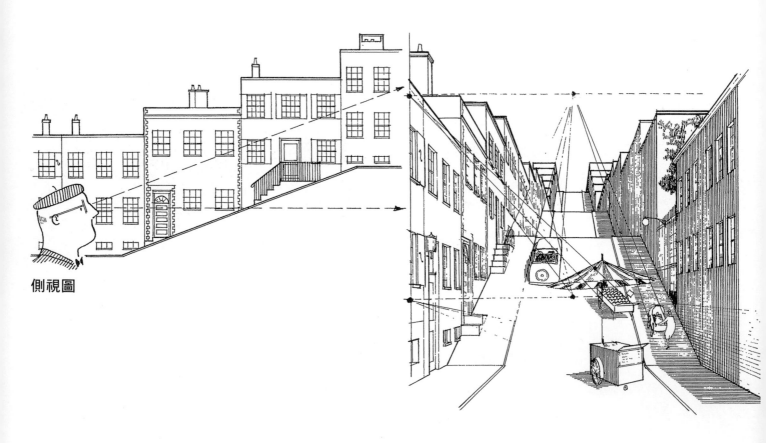

側視圖

　　這裡我們可以再次看見（前景）水平的線條聚合至地平線上的消失點（靠近中央），（向下）傾斜的線條匯聚至上述消失點的下方。

　　現在，如果馬路向右轉，房子的水平線會發生什麼事呢？這些線條的消失點還是會落在地平線上，但是會跟著往右移。如果馬路轉為下坡了，它的消失點就會位在這個新的地平線消失點的正下方。（注意，因為傾斜角度一樣，兩個下坡的消失點都會位在同一個水平消失線上。）

　　再說一次，傾斜平面上所有平行線的消失點，一定會落在地平線消失點的正上方或正下方（見第 131 頁）。

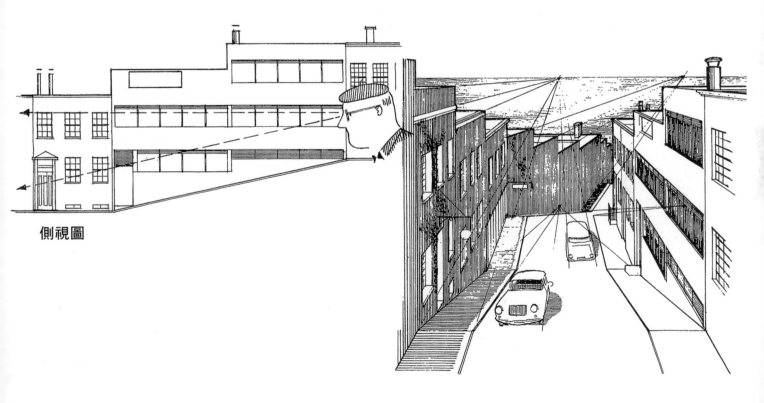

側視圖

斜面透視的應用

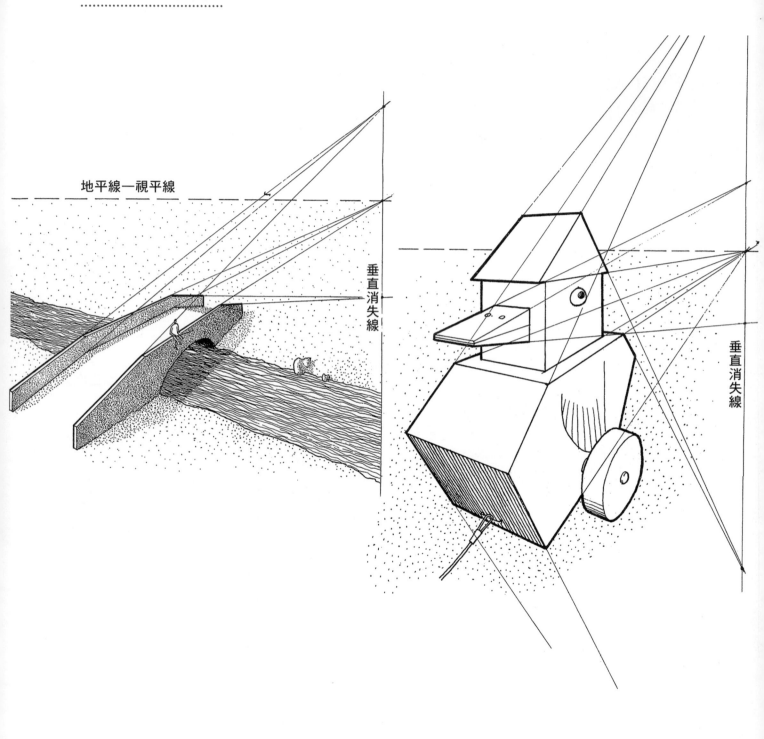

地平線—視平線

垂直消失線

垂直消失線

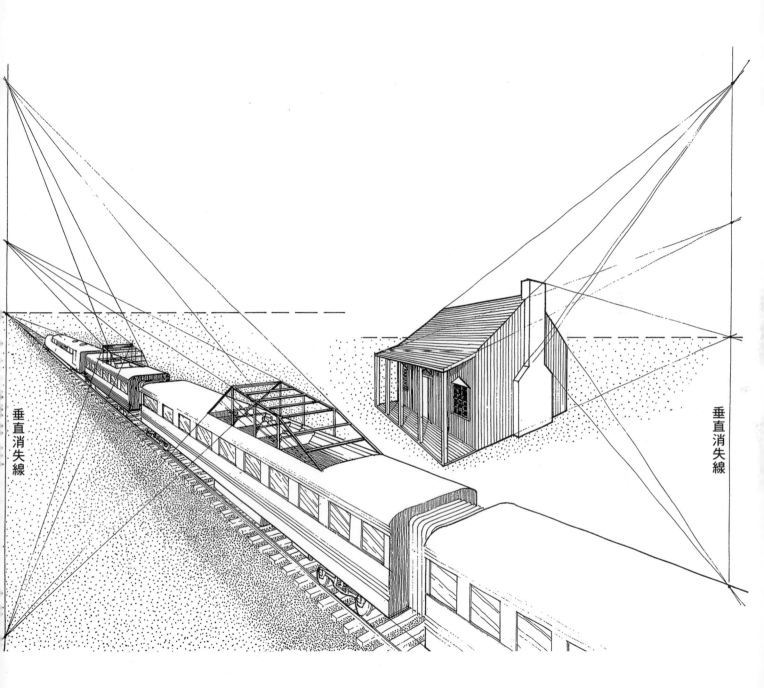

垂直消失線

垂直消失線

13

圓形、圓柱、圓錐
CIRCLES, CYLINDERS AND CONES

圓形與橢圓

圓形若非平行於觀察者的臉，就會前縮變成橢圓。

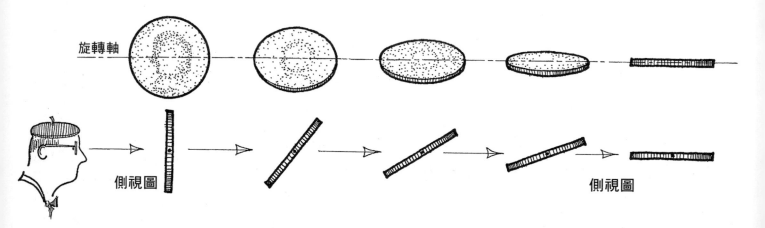

這個銀幣只有在「直視」的時候才會是完整的圓形。銀幣順著旋轉軸線翻動時，圓形就會變成「瘦瘦的」橢圓形，直到最後變成一條細線。

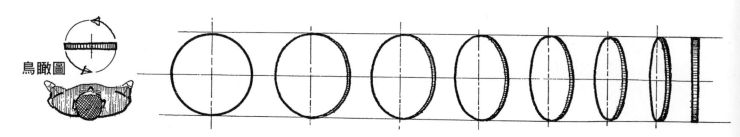

站直，以垂直直徑為旋轉軸線轉動銀幣，就會是上圖的樣子。

▼彼此平行、垂直於觀察者（畫面）的直立圓形，距
　離觀察者的中心視線越遠，橢圓就會越接近圓形。

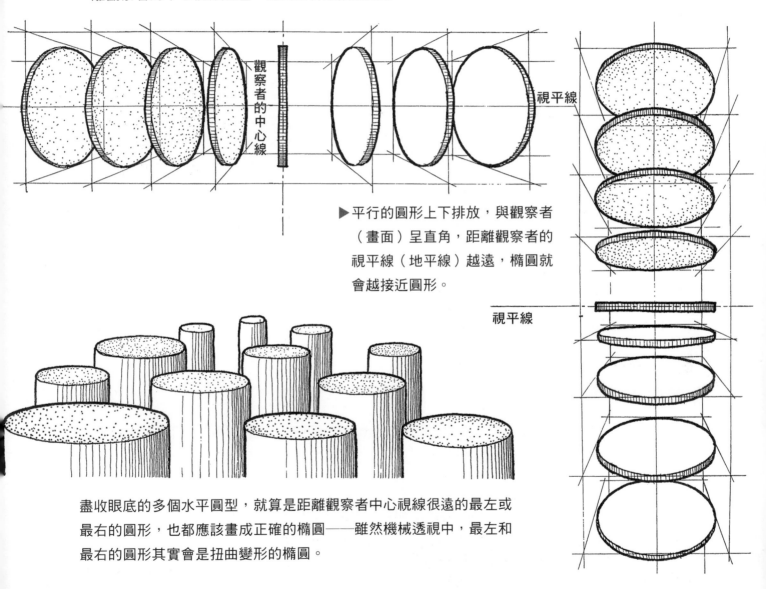

▶平行的圓形上下排放，與觀察者
　（畫面）呈直角，距離觀察者的
　視平線（地平線）越遠，橢圓就
　會越接近圓形。

盡收眼底的多個水平圓型，就算是距離觀察者中心視線很遠的最左或
最右的圓形，也都應該畫成正確的橢圓——雖然機械透視中，最左和
最右的圓形其實會是扭曲變形的橢圓。

繪製橢圓

　　前頁所提到的平面圓型可以是硬幣、黑膠唱片、鬆餅、眼鏡等（如下圖）。但是圓形也很常出現在立體的物件中，例如圓柱、圓錐，所以在畫物體時很實用。很多東西都是圓柱體，像是香菸、油桶、縫衣線圈、煙囪等。圓錐則有裝冰淇淋的餅乾、沙漏、馬丁尼杯、漏斗等。不能小看透視畫中圓形的重要性。

橢圓是什麼？怎麼畫橢圓？

　　橢圓是蛋形，有兩個不等長的軸（長軸和短軸），兩軸交會處成直角。兩條軸線會分別與軸心至橢圓形外圍的最長點和最短點交會，接合最長點和最短點的弧線是完全對稱的，也就是有四個象限，兩條軸分別把橢圓分成兩等份（X＝X，Y＝Y）。見圖1。

　　每個人都應該要學會徒手一筆畫出一個還可以的橢圓形。圖2中橢圓A跟橢圓B都是徒手畫橢圓的例子。熟悉橢圓的人在腦海中會有橢圓的長軸跟短軸，這裡很明顯可以發現橢圓A比較好，橢圓B並沒有對稱。如果畫出橢圓B的兩條軸線，就能更清楚看出橢圓B錯誤的地方，注意，圖中的每個象限都長得不一樣。

　　所以對初學者來說，要畫出（並在腦海中呈現）橢圓形，可以先畫出兩條軸線。在軸線中心的兩側，標出等長的最長長度與最短長度。見圖3。

接著，試著畫出四個相等的象限。注意，與輔助點交會處是平滑的弧形，不是尖的。見圖4。

也可以在標記點外畫一個矩形，幫助你畫出橢圓。這樣可以創造出四條輔助線，在四條輔助線內，可以檢查、比對形狀。見圖5。

還有另一種實用的方法，先畫出一個漂亮的象限曲線，接著使用軸線作為基準，把這個四分之一圓（用描圖紙）轉移至另外三個象限。見圖6。

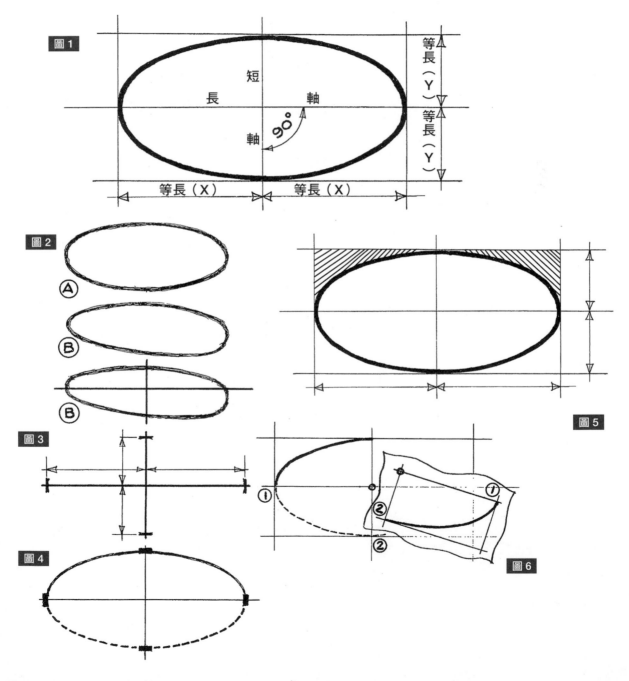

找到透視圖的圓心

透視繪圖的圓心不會位在相對應的橢圓長軸上──從觀察者的角度，圓心距離一定比長軸距離遠。

　　這個令人震驚的原則經常造成作畫上的困難，就連專門介紹這個主題的書也會遇到卡關。圓心與橢圓兩軸之間的關係究竟是什麼呢？

　　首先，正圓一定可以用正方形框住。正方形的中心就是正圓的圓心，中心可藉由畫出兩條對角線來定位。見圖 7。

　　透視繪畫的圓形（圖 8）也可以用一個前縮的正方形框住。畫出方形的對角線，就可以找到方形和圓形的中心點。從第 112 和第 113 頁的描述，我們知道這個點並不位於頂線和底線的中央。所以通過這個點的圓形直徑也不在頂線跟底線的正中央。

　　但是，我們知道橢圓形的長軸一定會落在頂線和底線的正中央。見圖 9。

　　所以，如果把兩張圖疊在一起，我們會發現圓形的直徑稍微落在橢圓形的長軸後方（圖10）。特別留意，橢圓形的短軸就是圓形前縮至最短的直徑。

　　注意：橢圓和正方形的切點（1,2,3,4）會準確落在直徑線上，就像真正的鳥瞰圖（圖 7）一樣。

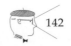

鳥瞰圖（圖 11）可以幫助解釋這個詭異的現象。觀察者看見的、投射至畫面的圓形，最寬的部分並非直徑，只是圓形的一條弦（見虛線），這條弦會成為橢圓形的長軸，而圓形的真實直徑會落在後方，「看起來」比較短。

不管橢圓的角度或位置為何，這個原則都適用。

所以，可別犯了下列錯誤，畫了一個前縮的正方形，然後用這個正方形的中心點來定位橢圓的主軸，這樣畫會畫出類似圖 12 的形狀。

同樣，如果你想要畫半圓（或是半圓柱），不可以畫了一個橢圓，然後使用橢圓的長軸來畫前縮的圓，圖 13 就不是真的半圓，而是比半圓還小。

圖 14 的兩張圖才是正確的半圓，因為這兩張圖是用圓形的直徑來切分半圓。

不管橢圓的位置和角度為何，橢圓的長短軸會永保垂直。

在畫圓柱體的時候，圓柱的中心線一定是橢圓短軸的延伸。因此，這條中心線（輪子的軸心、槓鈴的槓、陀螺儀的中心軸等）一定會垂直於橢圓的長軸。

但是要注意，這條中心線是連至圓形的圓心，而不是橢圓中心（否則長軸就會偏移——離開中心點。詳如前頁說明。）

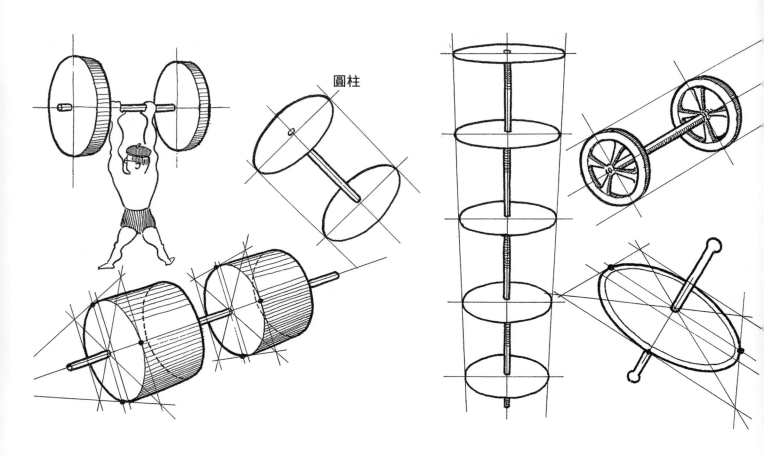

圓柱

　　重新畫一次左頁的其中兩個物件便會發現，前縮的正方形，不管是在哪個方向，都可以用來做圓形的輔助線。但是不管怎麼畫，相對的接觸點（以黑點表示）連接起來都會通過圓形的中央，形成直徑（現實中這些線條會成直角）。

　　橢圓形的長軸（虛線）跟這個透視繪圖一點關係也沒有——只能用來做畫橢圓的輔助線。再強調一次，橢圓形的中心與觀察者的距離比圓心近。

　　下列圖片為上述原則的運用。

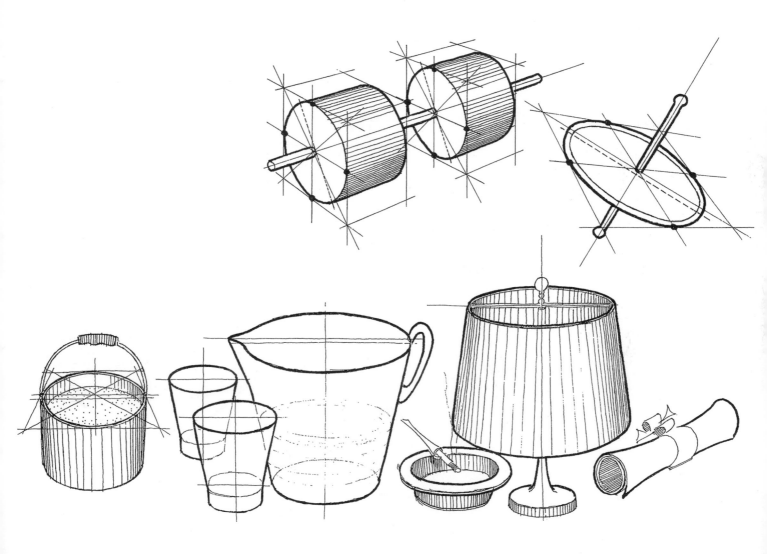

　　畫圓錐與畫圓柱類似。圓錐的中心線也是橢圓形短軸的延伸，而且與橢圓形的長軸成直角……其與橢圓的連結點不是橢圓的中心，而是在橢圓中心的後方。仔細研究圖中這些原則的運用。

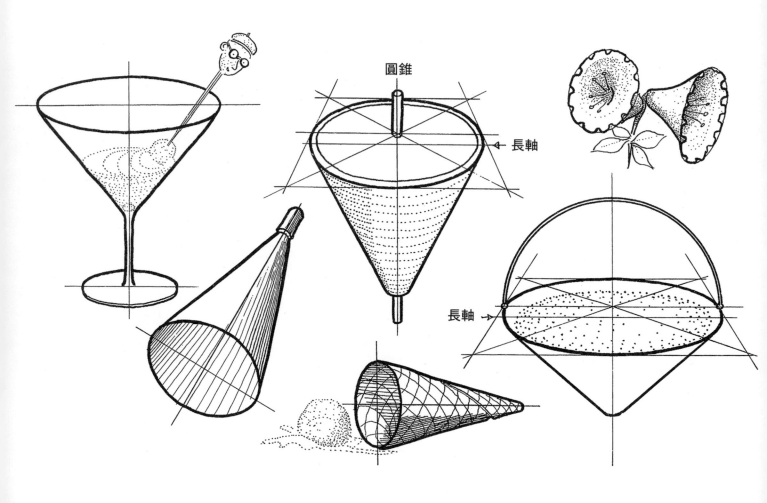

位於圓柱內的圓錐中心線自然會與桌面平行，所以圓錐的頂點會浮在空中。要畫出擺放在桌上的圓錐，圓錐的頂點要下放（以箭頭表示），這樣圓錐的中心線就會大致落在虛線上。

在畫最右側的圓錐時，中心線下放。（這樣長度會稍微前縮，讓橢圓看起來「更圓」）。

故此，躺在平面上的圓錐，其中心線會靠近該平面傾斜。

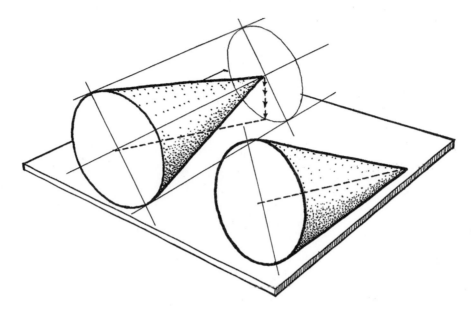

下面三個圓錐的橢圓看起來很相似，顯示圓錐方向差不多，只是長度不同。

另外五個圓錐的橢圓前縮比例各有不同，顯示圓錐指向不同的方向，但大致長得差不多（注意，圓錐的邊一定會與橢圓正切）。

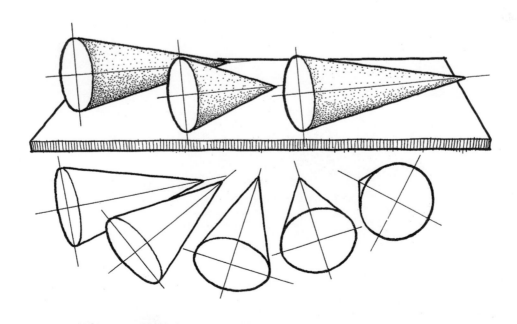

圓形、橢圓、圓錐、圓柱和球體，在「太空時代」繪圖的應用。

14

明暗與陰影

SHADE AND SHADOW

基礎介紹

　　首先我們先來做名詞定義：明暗的「暗」，會在物體沒有照到光源時出現。「陰影」則是當物體面對光線，但是被某些物體擋住而沒辦法照到光線時出現的。

　　舉例來說：圖中這塊騰空的方塊有些面在明處，有些面在暗處（沒有直接面對光源的地方）。桌面整面受光，整個桌面除了被上方方塊遮住而產生的影子，都是在光中。我們可以說，干擾物體的暗面在被光照射的平面「留下」了影子。

　　「明暗線」（shade line），就是區分物體「暗處」與「明處」的線條。換句話說，明暗線就是暗處和明處的界線。明暗線很重要，因為影子的投射、反映影子的形狀，以及決定影子的存在，關鍵都在明暗線。

　　注意，平面物體的影子線是其邊緣綿延的邊緣線（物體的一側在明處，另一側在暗處）。

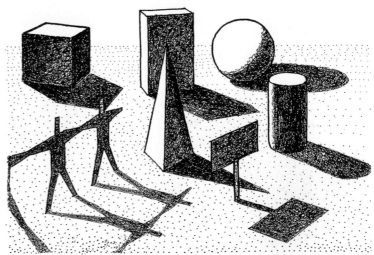

　　只要有光，就會有明暗與陰影。光基本上有兩種，取決於不同光源。一種光源會創造出平行光線，另一種則是放射性光線。

　　太陽光當然是以四面八方照射，但是地球距離太陽約一億五千萬公里，所以太陽光到了地球上，就成了視覺上平行的光線。因此，作畫的時候，要把陽光想成平行光線。

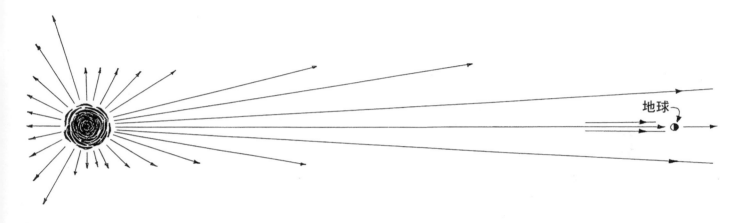

　　另外一種光源是從某一個點出發，例如燈泡或蠟燭的光源。下圖中，光源離物體很近，亦即物體接受到的光源是從單一個點發出的。因此，作畫時，單一光源發出的光線是呈現放射狀的。

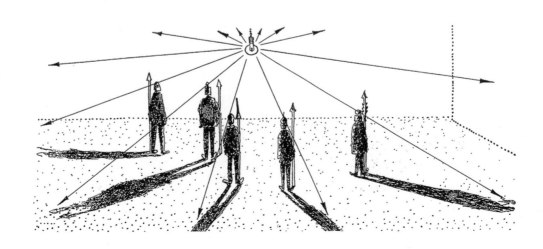

平行光線

平行光線（陽光）平行於觀察者的臉（與畫面），是明暗與陰影繪畫最基本的應用範例。

　　左邊的鳥瞰圖中，觀察者看著一張桌子，桌子上插著一支鉛筆（小圓點）。從左側來的光線平行於觀察者的臉以及畫面。故此，鉛筆的影子一定會順著光線，落在虛線上。

　　影子的長度取決於光源的角度，但是這要在透視圖中才看得出來（右圖）。光源有各種角度，這裡我們選用 45 度，這樣影子的長度就會等於鉛筆的長度。從鉛筆上方橡皮擦至虛線的光線點出了橡皮擦的影子位置，也界定了整支鉛筆的影子。

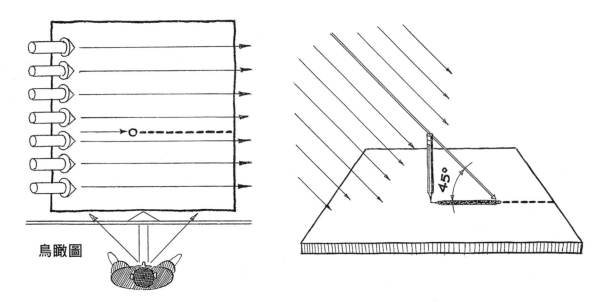

鳥瞰圖

　　外觀一樣的鉛筆，影子也會一樣。下方左圖的每一個影子彼此平行，也平行於畫面。所以在透視圖中這些影子也會平行。注意，每一道光源會把橡皮擦的影子「投射」到桌上。

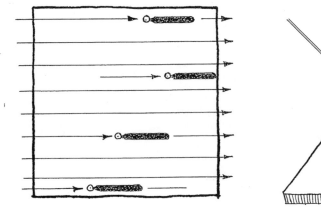
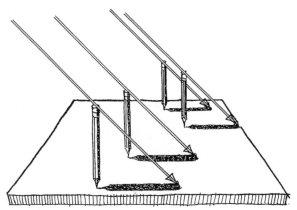

這張圖中，左下角的兩支鉛筆上「架著」第三支鉛筆，所以會投射出新影子線條，把頭兩支鉛筆的橡皮擦影子連在一起，這個新影子一定會和它的「明暗線」（架著的鉛筆）平行，所以，從透視圖中可以看出，明暗線和影子共用同一個消失點。這張圖中的另一組鉛筆則是被「填滿」了，創造出一個不透明的平面。這個平面的影子畫法跟前面一樣，所以兩個例子中，鉛筆的外緣輪廓就是明暗線，也就是用來定義影子形狀的線條。

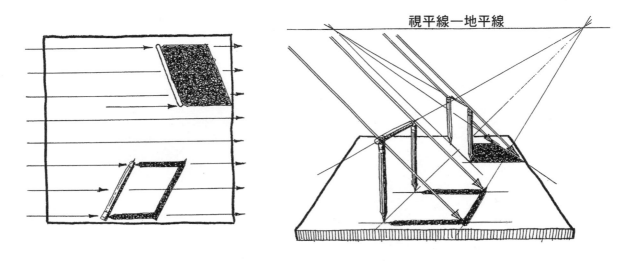

現在，我們用已有的兩個平面建構出兩個方塊，這樣就會再創造出新的明暗點，點 1 和點 2，投射出影子點 1s 和 2s。這些點可以幫助找到新頂部的影子線（鳥瞰圖中的虛線）以及垂直的明暗線。注意上圖中的兩條垂直明暗線在這張圖中已經不是明暗線了，因為它們已經不再是明暗之間的界線。

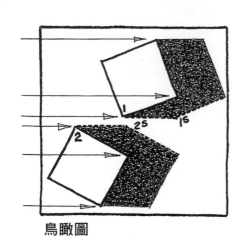

鳥瞰圖

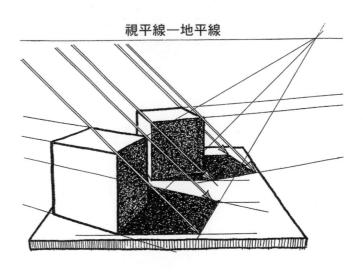

平行光線投射的影子圖例

下面的速寫應用都是平行光線投射出的影子，平行光線平行於觀察者的臉。

　　從這些圖我們可以看出前頁的原則。注意，箭頭是光線線條，用來找出重要的影子點。虛線是找出影子位置的暫時輔助線。

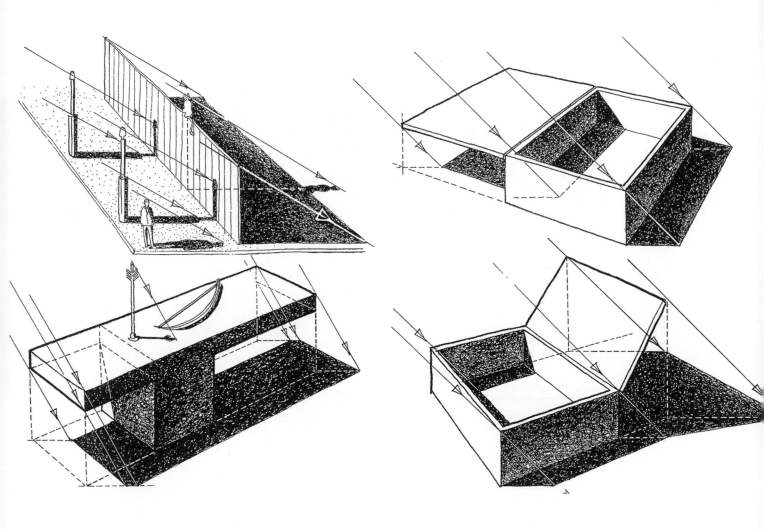

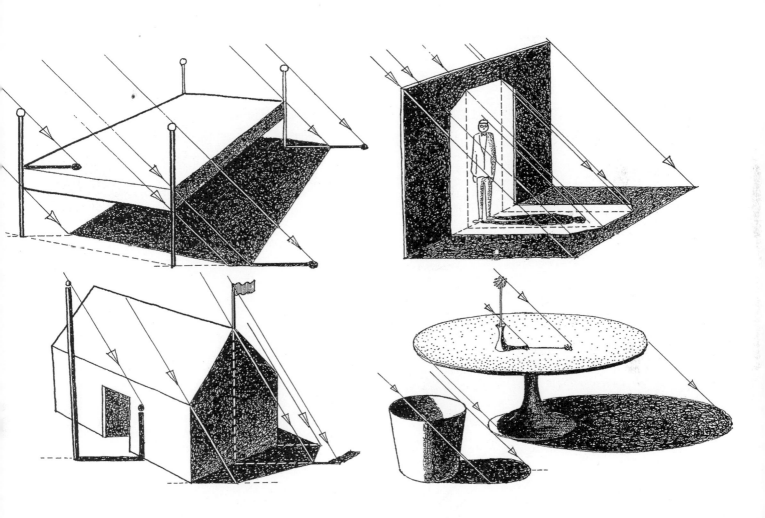

平行光線與斜角

平行光線（陽光）與觀察者的臉（和畫面）呈斜角時，會是什麼樣的情形呢？

一、當陽光不與觀察者的臉（以及畫面）平行時，光線就會聚合。也就是說，畫起來會更加複雜，但是這樣可以真實呈現我們平常在陽光底下看到的事物。

在圖 1 的鳥瞰圖中，陽光的角度以箭頭表示，因此鉛筆的影子一定會落在虛線上。如前述，一樣的鉛筆就會創造出相同、平行的影子。然而，在這個範例中，影子和畫面間有一個角度，所以在透視繪圖中（圖 2），就會聚合至地平線上的一個聚合點。

二、該怎麼畫界定影子長度的光線呢？前面的例子中，光線與畫面平行，所以畫光線的時候，每一條光線也都平行。但是現在光線有個角度，所以光線一定會聚合。

此外，消失點一定會落在影子消失點的同一條垂直消失線上。為什麼呢？因為光線和影子位在平行的平面上（參考鳥瞰圖，並回到第 12 章複習垂直消失線）。

找到這個點後，就可以靠通過鉛筆上方橡皮擦的光線來找出正確的影子長度。見圖 2。

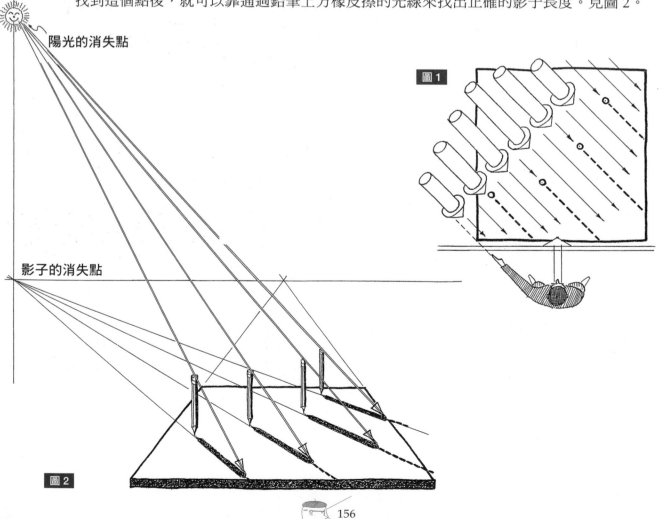

陽光的消失點

影子的消失點

圖 1

圖 2

　　三、現在，在左下角兩支鉛筆的橡皮擦間搭起一支鉛筆。鉛筆在桌面上的影子自然會連接兩端橡皮擦的影子。因為直立的鉛筆投射出的影子長度相等，這個新的影子就一定會平行於架著的鉛筆（明暗線）。見圖 3。

　　另一組鉛筆中間的空隙被「塗黑」了，創造出一個不透明的平面。同樣，這個新的頂部明暗線在桌面上創造出了平行的影子線。

　　四、在透視繪圖中，這兩組新的平行、垂直線條，都會聚合至消失點。但是要注意，新的消失點對繪圖而言沒有這麼重要，因為我們可以用與左頁相同的陽光光線與影子線來標出影子點（不過新的消失點可以用來證實畫出的圖無誤）。見圖 4。

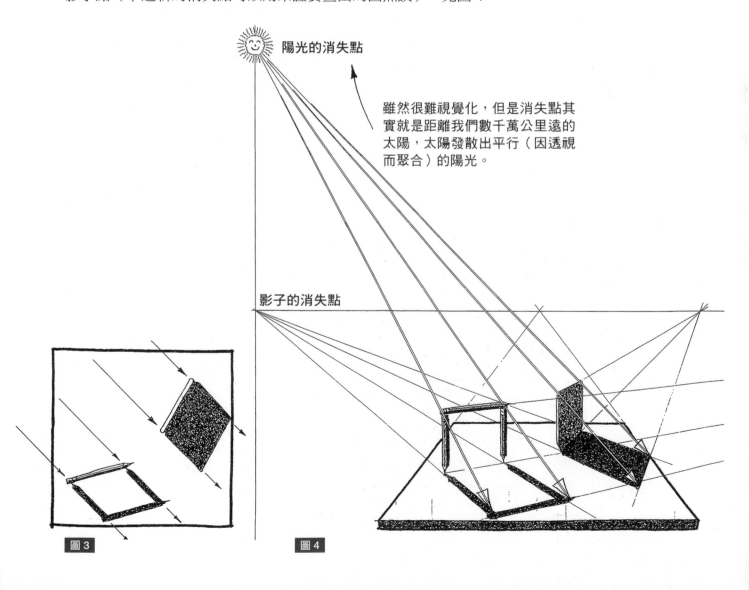

陽光的消失點

雖然很難視覺化，但是消失點其實就是距離我們數千萬公里遠的太陽，太陽發散出平行（因透視而聚合）的陽光。

影子的消失點

圖 3

圖 4

五、現在讓我們用相同的平面，再次建構兩個方塊。這會創造出兩個新的明暗點 1 和明暗點 2，分別投射至影子點 1s 和影子點 2s。見圖 5。

兩條新的頂部明暗線會投射出與其本身平行的影子，因此會出現兩組新的平行水平線，每一組都會聚合至地平面上屬於自己的消失點。

六、要注意每一個方塊都只有兩條垂直的明暗線。前面步驟其他垂直的明暗線現在被「埋」在影子裡了，也就是說這些線條已經不再是光線和影子之間的界線，所以不會投射出影子。只有方塊的明暗點（＊）可以投射出影子點（＊ˢ）。見圖 6。

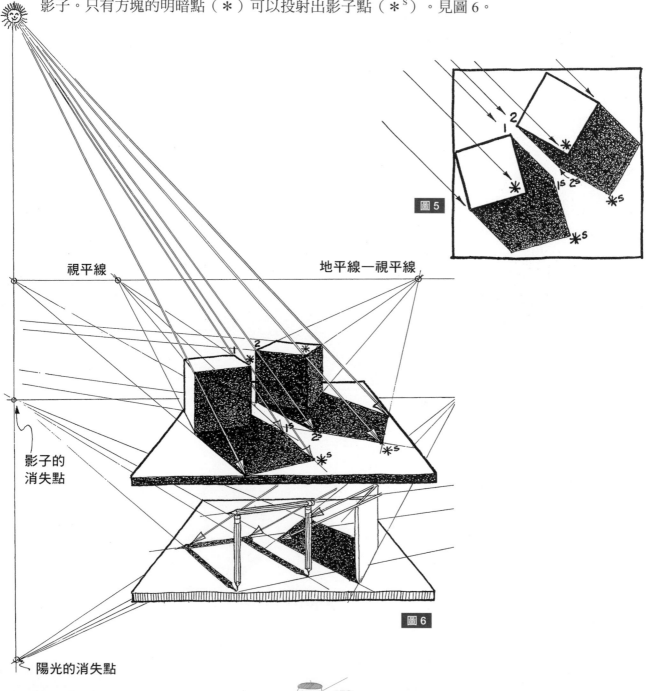

視平線

地平線─視平線

影子的
消失點

陽光的消失點

圖 5

圖 6

　　七、我們現在看到的所有例子中，太陽光都是在觀察者前方，所以平行陽光的消失點就會是太陽本身。

　　如果陽光是在我們身後，那消失點會在哪裡呢？接下來，請搭配本頁圖7的鳥瞰圖理解。這裡應用的理論是一模一樣的。在左頁下方的透視圖中，傾斜的平行陽光會聚合至一個點，如同前述，這個點位在垂直的消失線上，這條垂直的消失線也會經過鉛筆影子的消失點（因為陽光和影子是在平行的平面上）。

　　八、但是，有兩個很重要的差異要注意。首先，這個消失點並非太陽本身，僅是一組傾斜平行線的消失點。再者是，這個消失點一定會落在地平線的下方（如果位在地平線的上方，就代表陽光位在前面，觀察者可以看到太陽）。

　　圖8的側視圖中，觀察者指向消失點，可以用這張圖來理解這背後的原理。

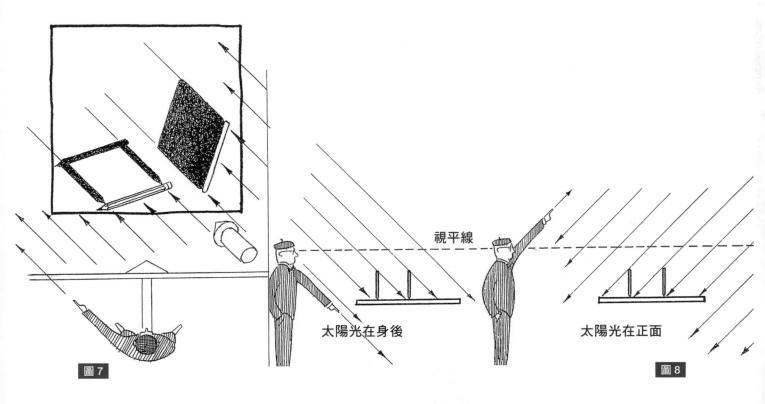

視平線

太陽光在身後　　　　　太陽光在正面

圖7　　　　　　　　　　　　　　　　　　　　　　　　　　　　　圖8

斜角光線投射的影子圖例

下面的應用速寫中，平行光線（陽光）都與觀察者的臉（以及畫面）呈斜角，這些是其光線所投射的影子圖例。

因此，前面幾頁描述的原則在這裡可以找到答案。注意，當光線的消失點很靠近地平線的時候，陽光位在天空低處，影子很長。消失點距離地平線的位置越遠（不管是在地平線下方或上方），太陽的位置就比較高，影子比較短。

注意：箭頭線條是用來界定關鍵影子點的陽光線條。雙箭頭線條是地面上直立物體的影子方向。虛線是暫時的輔助線，用來找出影子的位置。

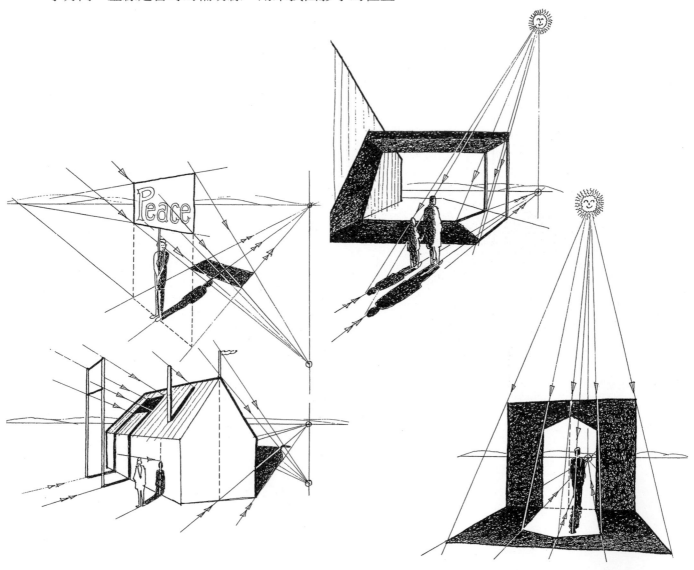

　　要畫出傾斜物件（圖9）的影子的關鍵是先找出一個點（例如點1）的影子。然後從點1畫出一條垂直於地面的線，找出點2（位在地面線條B-C中間，這條線會通往右側消失點，且位在傾斜的桿子A-B的正下方）。接著，畫出垂直線條1-2的影子（先沿著地面，接著再爬上牆），就可以找出點1s。接下來，把A點和1s連起來，把B點和這條線與地面接觸的地方連起來，就可以找到影子正確的位置。

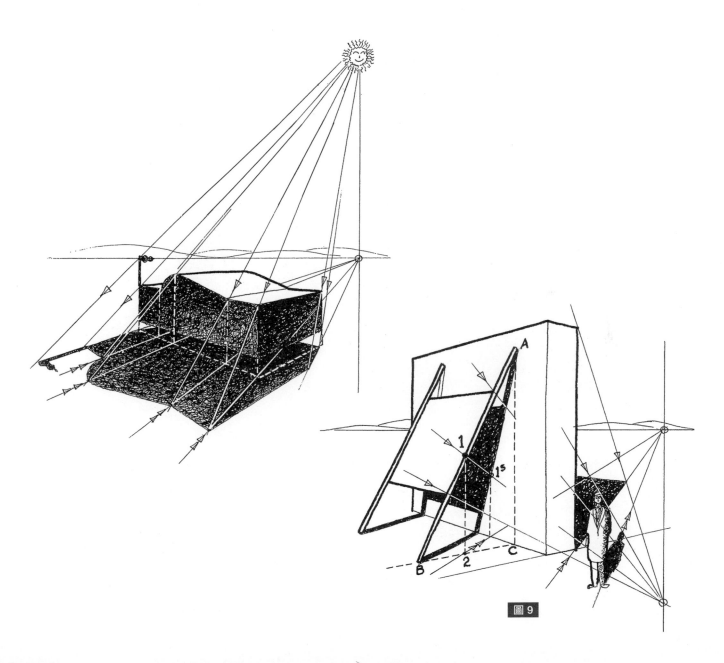

圖9

陽光造成明暗與陰影的兩個專業範例

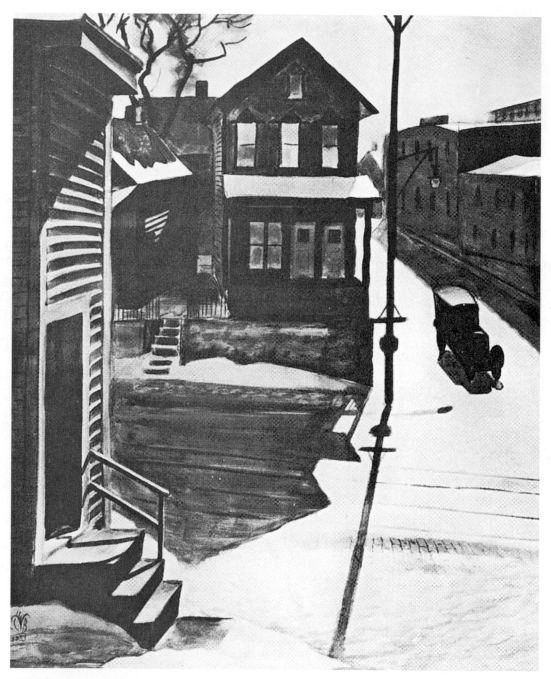

〈閃亮的冰〉（Ice Glare）
作者：查爾斯・伯奇菲爾德（Charles Burchfield）
紐約惠特尼美國藝術博物館館藏

〈鞦韆之下〉（Under the Swings）
作者：羅伯特‧維克里（Robert Vickrey）
感謝紐約中城畫廊（Midtown Galleries）提供

由單點光源創造出的明暗與陰影

⋯⋯⋯⋯⋯⋯⋯⋯⋯⋯⋯⋯⋯⋯⋯⋯⋯⋯⋯⋯

　　鳥瞰圖中，一顆燈泡掛在桌子上方，四散的光源會沿著虛線投射出陰影。在透視圖中，可以把桌子上的星號連至鉛筆的尖端，藉此找出影子線的位置。這些線其實不是光線，真正的光源位在桌子上方某處。為了找出沿著光源產生的影子長度，就要把實際光線（來自光源）連至橡皮擦。

　　規則：一個固定的單點光源會發散光線，影子的確切位置就由這光線決定。然而，平面上直立線的影子方向，是由從該平面上位於光源正下方的點發散的線所決定。

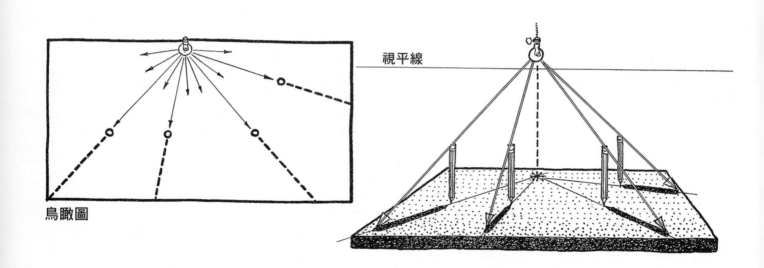

鳥瞰圖

視平線

在左下角的兩支鉛筆上方搭上一支「鉛筆橋」，然後把另一組鉛筆間的空隙塗黑創造出一個傾斜平面，就會創造出兩組新的頂部明暗線。這些明暗線會投射出與其平行的影子。左下角的平行鉛筆組與畫面平行，所以在透視圖中也保持平行。右側的平行鉛筆組會聚合至地平線上。原則：若光線為平行光線（陽光），直線在平行表面上投射出的影子會與該直線平行。

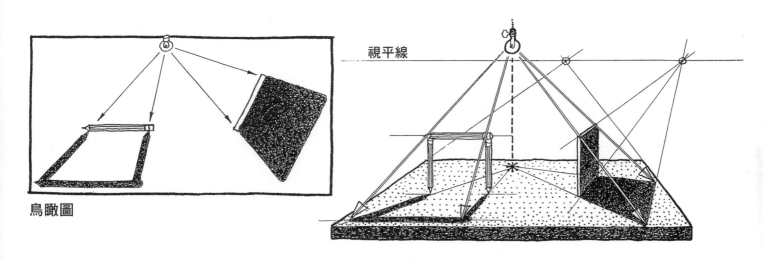

鳥瞰圖　視平線

現在讓我們再使用原本的平面建構兩個方塊。這會創造出三個新的明暗點（1、2、3），這三個明暗點會投射至影子點 1s、2s、3s。三條新的頂部明暗線也一樣會投射出與其平行的影子。（注意光源的位置如何在其中一個方塊上創造出三條頂部明暗線，但在另一個方塊只創造出兩條）。

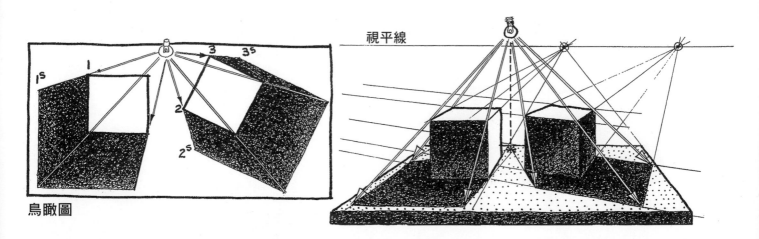

鳥瞰圖　視平線

速寫示範：一點光源創造出的影子

下面的應用速寫示範單點光源創造出的影子。前面幾頁描述的原則在這裡可以找到答案。

單箭頭線條是發散的光線，用來定位影子。虛線是輔助線，用來把光源「投射」至各種不同的平面上（牆壁、地面、桌面等）。這些輔助線都源自光源，與各個平面成直角（投射至平面的光源以星號標示）。雙箭頭線條（起始點是星號）是輔助線，幫助界定與平面垂直的明暗線創造出的影子方向。

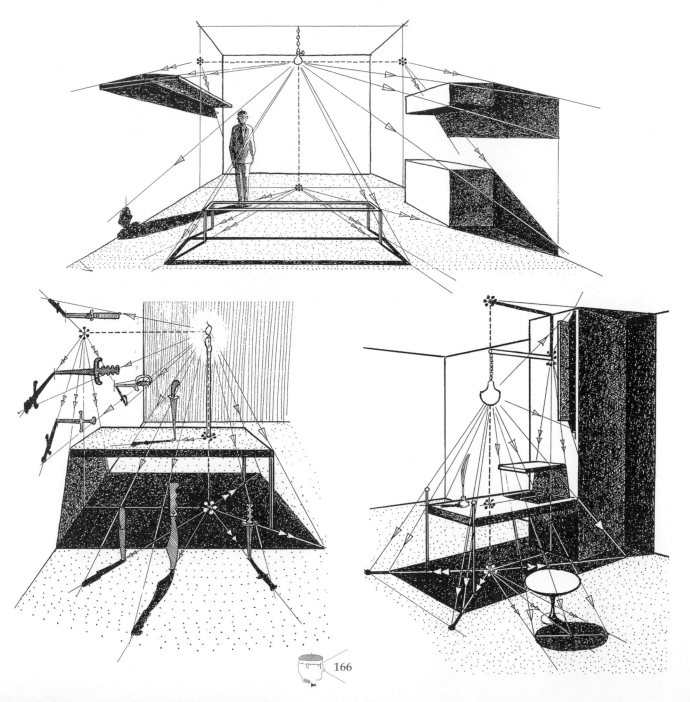

十八世紀的繪畫作品，作者不詳，感謝庫柏聯盟博物館提供。

透視入門聖經
Perspective Drawing Handbook

作　　者　約瑟夫・達梅利奧
繪　　圖　約瑟夫・達梅利奧＆桑弗・荷豪瑟
譯　　者　高霈芬
主　　編　林玟萱

總 編 輯　李映慧
執 行 長　陳旭華（steve@bookrep.com.tw）

出　　版　大牌出版／遠足文化事業股份有限公司
發　　行　遠足文化事業股份有限公司（讀書共和國出版集團）
地　　址　23141新北市新店區民權路108-2號9樓
電　　話　+886-2-2218-1417
郵撥帳號　19504465遠足文化事業股份有限公司

封面設計　兒日設計
排　　版　藍天圖物宣字社
印　　製　中原造像股份有限公司
法律顧問　華洋法律事務所　蘇文生律師

定　　價　520元
初　　版　2023年09月

有著作權 侵害必究（缺頁或破損請寄回更換）
本書僅代表作者言論，不代表本公司／出版集團之立場與意見

電子書E-ISBN
9786267305935（PDF）
9786267305942（EPUB）

國家圖書館出版品預行編目（CIP）資料

透視入門聖經／約瑟夫 . 達梅利奧（Joseph D'Amelio）著 , 約瑟夫 . 達梅利
奧 & 桑弗 . 荷豪瑟（Sanford Hohauser）繪圖；高霈芬譯 . -- 初版 . -- 新北
市：大牌出版，遠足文化發行, 2023.09
168 面；21×28 公分
譯自：Perspective drawing handbook.
ISBN 978-626-7305-83-6(平裝)
1. 透視學 2. 繪畫技法

947.13　　　　　　　　　　　　　　　　112012464